揮別樣板設計

就是愛住生活感的家

跳脫風格框架，讓家更Cozy！

目錄

何謂
「生活感美學住宅」？

住宅設計在經歷過樣板房美學的全盛時期後，又走過了不同風格的流行與洗禮，時至今日，表現個人風格與植入生活感的設計思維，逐漸取代單一具體風格的營造。不過許多人對於「生活感」的概念，以及與傳統樣板美學之間的差異仍感模糊，讓我們一同來挖掘線索，釐清兩者之間有甚麼不同吧！

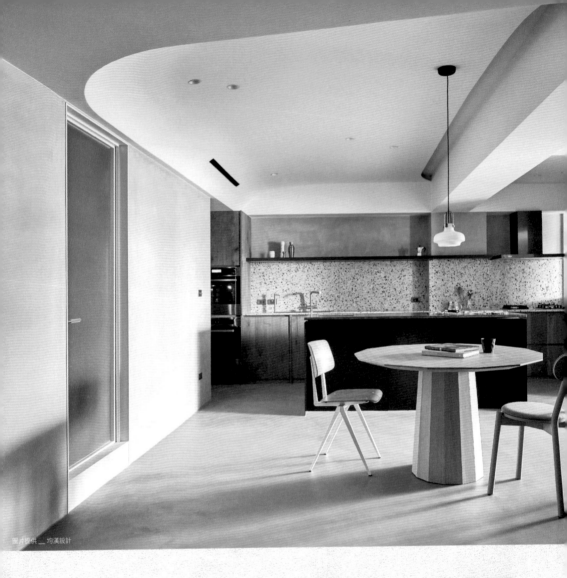

圖片提供 __ 均漢設計

Look! ——▶

留意光影流動，善用材質訴說生活感

關注生活周遭環境的變化，讓空間能隨著時
間的流轉而有多樣的面貌，是注入生活感的
訣竅之一。包容日夜光影自由地流竄、運用
會隨著時間過渡產生變化的材質，例如古銅
元素，隨著居住者的使用改變色澤，留下使
用的痕跡，刻上日子的軌跡。

圖片提供 __ 鞠躬上場空間設計

CLUE 1 顛覆樣板房美學 與設計

 Must Know !

　　建商搭建接待中心和樣品屋，藉此增加預售屋銷量，是台灣特有的文化，為了刺激購買，樣品屋設計充滿各種創意，從過去以奢華尊貴感至上的美學，到後來亦發展出健身房風、文青風、兒童樂園風、溫泉風、咖啡廳風、貨櫃屋風、創意書店風…等各種多元風格。樣品屋的設計美學，深深影響了台灣屋主對於住家的想像，甚至發展成一種對於住家的迷思，不自覺忽略了生活的實際所需。直至近幾年，提倡生活感的住宅設計漸漸受到重視，相繼出現擺脫「樣板美學」的設計思維，朝向更個人化、具複合機能的方向思考，希望住家能順應家庭成員不同的階段，滿足不同的空間尺度與機能需求。

身處數位時代，大眾美學培養途徑多元

　　另一方面，進入數位時代的當代社會，網路發達，資訊流竄迅速，屋主開始會自主地藉由網路搜尋自身喜愛的空間風格，無形中建立起自身獨特的美學品味，開始破除風格的框架，不再專注於特定風格的經營與雕琢，不僅硬裝設計逐漸回歸純樸簡約的狀態，軟裝傢飾也呈現彈性多元混搭的樣貌，從仿效他人提升為反觀個人所鍾情之物，此社會風氣亦是打破樣板美學的強大推手。

CLUE 2

去風格化，
還原生活真實樣貌

Must Know !

　　作為生活場域的空間，若裝潢成果經不起時間的考驗，必定也無法提升生活品質，在思考住宅設計時，無論是設計師或者居住者，都應該拋開窠臼的裝修思維，以及過於偏重風格外觀的展現，反之應以屋主生活習慣作為設計發想的準則。講究生活感的設計新思維，於硬裝設計上，可透過傳統格局的突破、動線的彈性調整、局部的輕裝修，以及巧妙的材質運用 …… 等，滿足最重要的生活需求。

享受生活是第一步，耐心傾聽自身需求

　　於軟裝設計上，則可依照屋主性格與愛好擬定色彩計畫，家具配飾的選搭更是展現個人獨特品味的好時機，與其交由設計公司或者傢具商全權選購，不如自己親自拜訪不同風格、品牌的家飾店，找尋於功能、外觀美感上，都符合自身需求的單品。心空間設計設計師林心怡分享，「享受生活，進而用心設計」。所有的美學培養都應該源自於「懂得生活」，深入觀察生活中的細微變化，並且給予熱情，從中擷取自身所關注的風格與憧憬的生活面貌，久而久之便會累積成個人獨有的品味。

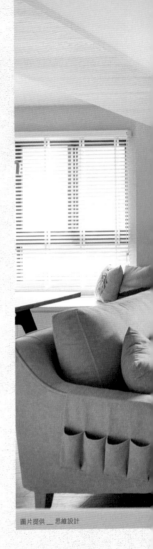

圖片提供 ＿ 思維設計

Look!

青銀兩代共居的寵物樂園

孝順的屋主選擇與母親同住，以便即時照護，自身飼養鸚鵡，而母親則帶有貓孩子，毛孩們各有個性，且需要相互獨立的空間。香港住宅坪數普遍不大，因此具有彈性空間佈局的需求，同時希望能容納青銀兩代、毛孩們和諧的共居。Sim-Plex Design Studio以客廳的三道玻璃屏風彈性隔絕空間，可在放養鸚鵡時圍上，客廳墊高的地台亦有助於減少貓孩子走進鸚鵡區的機會。

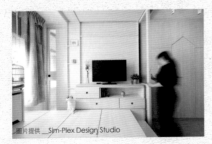

圖片提供 ＿ Sim-Plex Design Studio

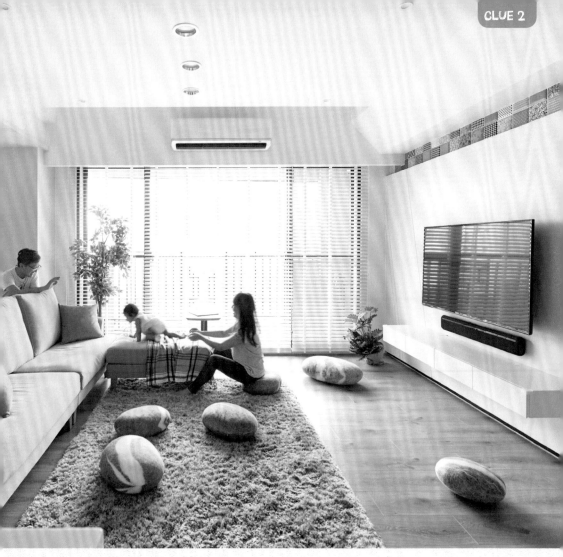

Look! ——▶

跳脫臥房制式設計，
聆聽屋主需求量身打造穴居情境

從窗戶放眼望去便是層層山景，為了符合突破傳統臥房設計的要求，以自然景觀為靈感，藉由弧形天花以及保有原始、不均勻刷面的壁面塗料，逐步打造「穴居」氛圍。以大範圍臥榻取代雙人床，不僅可供睡眠，亦可讓屋主與孩子於此跑跳打滾、閱讀休憩。為使視線與山景平行，刻意墊高臥榻高度，並以具有流線感的藍色邊帶隱喻山中河流，同時回應整體空間的有機感。

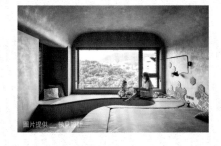

圖片提供－執見設計

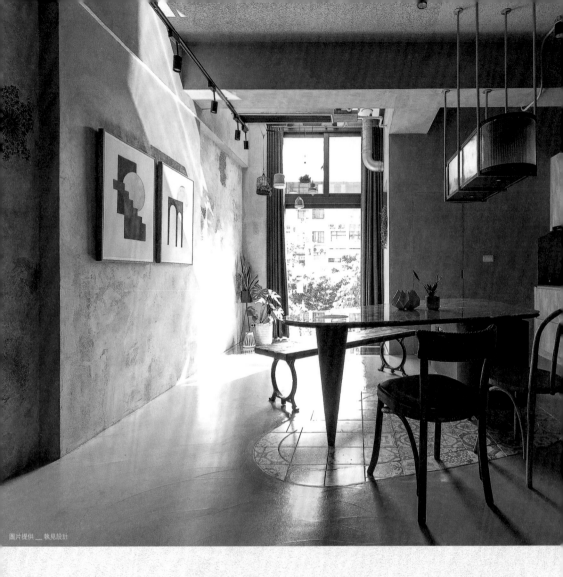

圖片提供＿執見設計

Look! ——➔

都市快步調中的慢活住宅，引光入室植入春天氣息

在都市中繁忙地生活，總會希望能有一方天地讓自己舒
心休憩，藉由純粹的原始材質，輔以簡約俐落的線條
感，讓住宅褪去一身繁華，回歸生活本質。巧用自然光
與人造光的照明，能讓材質呈現溫暖質樸感，家具亦選
用原始質地款式，如藤、棉麻布料......等，依據空間氛圍
選用不同的單品互相搭襯，告別成組成套的整齊劃一，
轉而偏好展現有機多元的面貌。

CLUE 3 成套傢具退潮，折衷混搭當道

 Must Know！

　　近幾年所興起的輕裝潢風潮，使住宅設計的面貌煥然一新，除去了過多不實用的華麗設計，避免繁複的元素混淆了空間焦點，以及讓視覺的混亂影響內心的平靜，設計師紛紛倡導「適度留白」的重要性，並深入引導屋主重新檢視生活實質所需，力求讓個人的住宅得以展現專屬的生活況味。

傢具注重美感實用兼具，不成套混搭盡展個人品味

　　在純淨簡約的空間中，為表現寬闊靜謐的空間感，建材的選擇趨於原始純粹，而陳設與傢具的搭配便成為表現個人居家風格的要角；線條質感與機能兼具的傢具單品，若能相互搭配得宜，亦不失為空間中的亮點，獨特造型的燈飾不僅能滿足照明需求，亦能為空間畫龍點睛提升裝飾美感。此外，對於生活感的詮釋，二手古物老件逐漸成為最佳的註腳，年輕一代的屋主們熱衷於蒐集來自世界各地的古董家具，將其使用過的痕跡視為時間感的象徵，懷抱著延續物件生命與故事的浪漫情懷，讓古件們與生活相互為伴；由於從各地蒐藏亦是此趨勢的精髓之一，因此傢具的款式通常都不盡相同，無形中讓屋主擁有施展其混搭功力的空間。

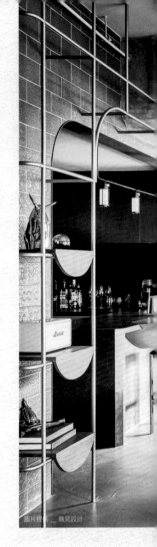

圖片提供 _ 執見設計

CLUE 4 色彩成為營造空間氛圍的關鍵

 Must Know !

　　色彩是我們最熟悉的視覺語言之一，在我們的生活中扮演著十分重要的角色，其所能賦予的主觀心情投射與我們的個人經驗息息相關，致使身處於不同色調的空間中會產生不同的心情，此種特性令色彩成為形塑空間風格與氛圍最重要的催化劑，例如色彩飽和度、純度較高的空間，會營造出熱情奔放氛圍；而色彩純度較低，明度較高的空間，則會帶來寧靜緩和、優雅的感受。除了影響主觀情緒的感受，色彩也能影響視覺開闊度、前景與後景等空間感，例如冷色系具有後退收縮的效果，能使空間視覺感放大；暖色則會前進膨脹，使空間感覺變小、聚焦。

善用局部跳色處理，豐富空間色調層次

　　如果想要營造具有生活感的住家，將自己喜愛的色彩置入空間中是非常直覺性且立即見效的方式，除了大面積的同色牆面，利用電視牆或玄關牆作為重點牆面設計，漆作跳色的特殊色油漆，不僅能使視覺產生收斂聚焦的效果，也會增加空間的活潑度。另外，延伸局部裝飾的概念，在規劃室內的色彩計畫時，可以將較為飽和度、彩度高的色彩，以局部色帶的方式呈現，漆作於樑柱、懸在牆上的鞋櫃、或者書櫃的層板，以避免大面積的強烈色彩會帶來心理上的負擔，同時也能使空間的前後層次感更加明顯。

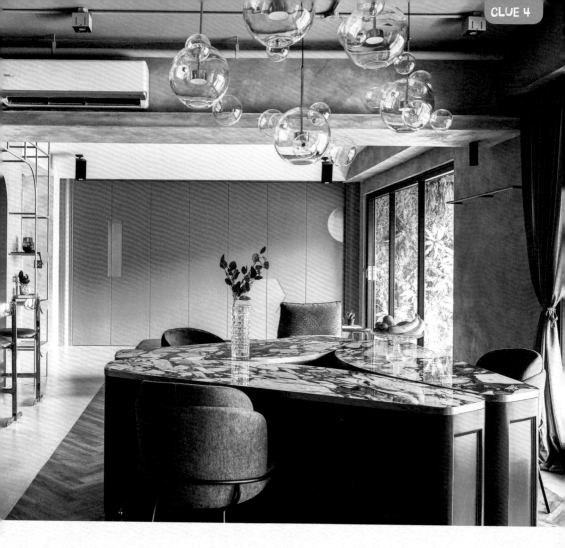

Look! ——▶

**壁面局部上漆低調增色，
幾何色塊活潑氛圍**

若想更換壁面的漆色，可以試著跳脫傳統以整面
牆為漆作範圍的方式，改用局部上漆，或以斜角
或畫圓的幾何思維為空間置入趣味性的亮點，簡
約的線條亦不會過度干擾空間氛圍。在由冷靜的
黑、灰、白構成的空間中，局部的黃橙色可添加
一絲暖度，亦自然形成視覺焦點，可視為公領域
的重點牆。

圖片提供 ＿ Studio in2 深活生活設計

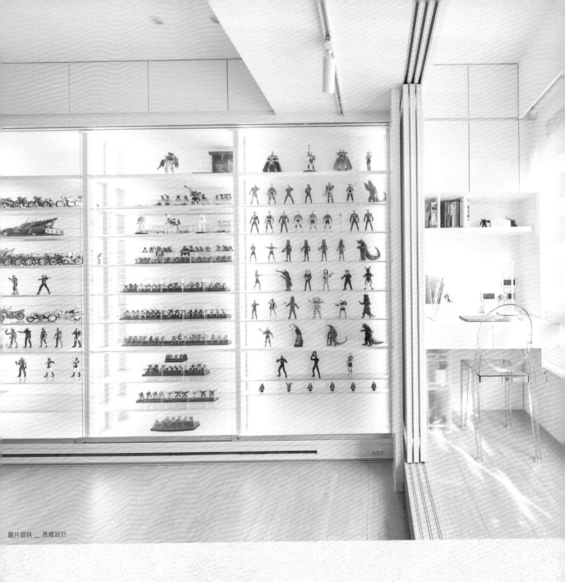

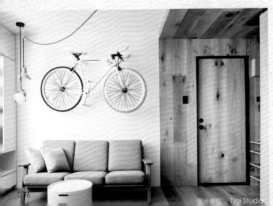

← Look!

壁掛單車訴説回憶，
以木材料回應熱愛自然的心

屋主曾為單車著迷，因此訂製了一輛專屬的
單車，由於已鮮少使用，故將其懸掛於牆面
成為重要的裝飾，供屋主遙想當年。本身就
熱愛親近大自然的屋主，偏好表現自然質感
的材料，故以木材料貫穿空間，試圖將室內
空間比擬為木質拼圖盒，巧妙而流暢的將個
別功能分區逐一銜接起來。

CLUE 5 以軟裝配飾、個人收藏展現獨特品味

 Must Know !

　　在講求展現個人風格的當代居家設計中，搭配無疑成為一大學問，也成為每一位屋主揮灑美學品味的競技場。當今的屋主對於家中的擺設與氛圍愈來愈有自己的主見，反而偏愛親自到處收集採購符合自身品味的款式，以混搭的手法替不同的單品找到彼此協調、得以共存於空間中的擺放方式。

收藏品成為擺設主角，陳列因應時節改變

　　除了大型傢具的選搭產生轉變，小型配件的陳列也愈來愈少刻意購買單純具有擺飾意義的裝飾品，而是展示屋主從生活中累積的收藏，例如旅行時帶回的紀念品、生日時來自親朋好友的禮物 …… 等具有特殊意義的物品，讓住家的每一處角落都染上居住者的個人回憶與色彩。此外，地面與牆面雖是空間中難以變動的區塊，但也正因如此，十分適合以可更換的飾品加以妝點，例如於地面鋪設地毯，不同的地毯花色與風格，都能立即為空間換上新的氣息，於冬天時更有保暖的效果，至於牆面的裝飾，兼具實用性與造型美感的壁櫃款式選擇愈來愈多元，利用壁掛來掛置畫作或者手工藝品亦是簡易實用，得以順應心情、季節作更換的作法。

跟隨 Instagram 必追達人

生活感美學的經營，在國外已然行之有年，經由社群媒體的傳
播，逐漸成為全球化的室內美學革命，台灣亦不落人後！而著
名的社群媒體 Instagram 裡頭，又藏有哪些值得參考與學習
的生活感美學達人呢？這次就幫你們精選出來，請他們分享對
於生活感美學的定義，以及不藏私的裝飾訣竅！

家，是親子共享歡樂的場域，讓育兒與對「美感生活」的追求雙雙實現

houseofsixinteriors

在一片純白的居家空間中，利用豐富的軟件搭配，以及靈活的佈置更換，讓居家展現百變的樣貌，細細觀看，卻又能品味出其佈置的脈絡以及選物的特殊喜好，是實現生活感與個人風格的指標！

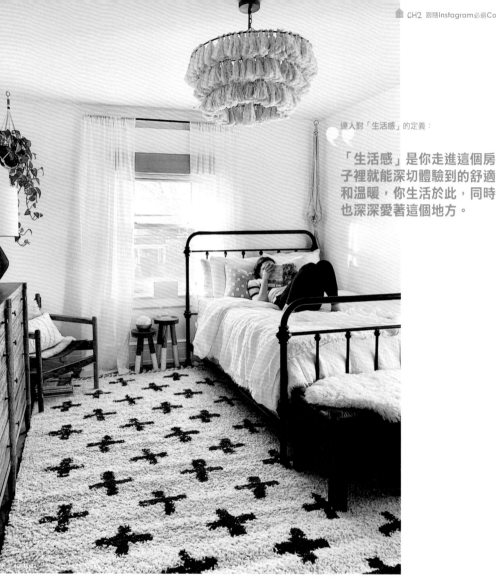

達人對「生活感」的定義：

「生活感」是你走進這個房子裡就能深切體驗到的舒適和溫暖，你生活於此，同時也深深愛著這個地方。

達人名　　　Tanya
達人IG帳號　@houseofsixinteriors

Tanya　Tanya從小便對設計非常感興趣，從改變自己臥室的的擺設與裝飾、重新佈置像具開始，這份愛好一直存在她的心中，多年過去了，如今Tanya已經成為4個孩子的母親，並且享受和他們一的居家時光，而設計師的職涯也讓她能夠如願以償，在孩子們去上學時Tanya就家裡工作，晚間，當所有人都回到屋裡時，她又能繼續擔綱起母親的職責，陪伴全家人共度美好時光。

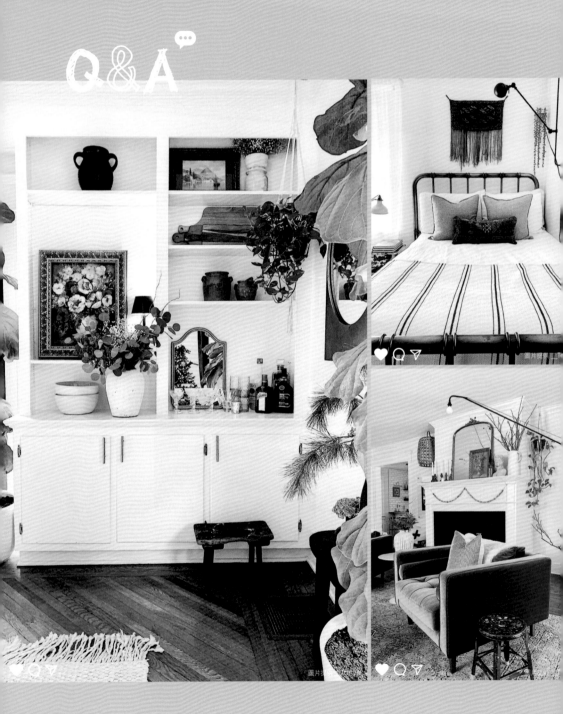

Q&A

Q1：「生活感」為何重要？

A1 居住在一個能展現家人生活軌跡、貼合日常所需、並且能充分展現自身美學品味的住家，對我而言就是生活中最大的動力。有了生活感，才會對這個場域產生「家」的感受，就如同我們旅遊時，入住高級又華美的飯店，卻始終不會有如在家一般的自在與舒適感，因為其中的設計並非貼近個人，而是滿足大眾。我認為將家中佈置規劃視為生活中的一部分，也是十分重要的，無論是家庭生活、飲食、運動、環保概念等，都能成為我靈感的來源，順應每個階段所重視的主題，為居家空間增添不同的元素或色彩，生活感就是這樣累積而來的。

上午10:00

Q2：若想打造具有生活感的住家，有甚麼要訣呢？

A2 在整體設計時，必須以居住者的角度出發，無需追逐任何流行元素與過多的擺設，而是挑選兼具美感及功能性的物品來做為裝飾重點，像是在廚房，就能利用有質感的收納罐、或者美觀又耐用的廚具來做展示，另外，添加蠟燭永遠是能快速增添舒適感的小技巧，其次也可以選用不同面料的抱枕、毛毯等等，簡單的改換讓空間感覺更加慵懶。

上午11:00

Q3：熱愛自己的生活，是否為創造生活感居家的第一步？

A1 絕對是的！「生活感」居家的概念與居住者息息相關，因此用心感受生活是最根本的核心，從中釐清自己的喜好，敏銳的收集從生活中迸生的靈感，並勇敢的畫出對於未來生活的理想藍圖，人人都能很輕易的實踐，一旦培養出專屬於個人的風格，便再無好壞之分，人們只需要從空間細細品味與琢磨居住者的性格與喜好。例如，我熱愛讓陽光灑入室內，夜晚時偏好以燭光來增添暖意，我珍惜與孩子們相處的時光，而且喜歡將他們擁進懷裡，因此沙發上總是放置著厚實的毛毯。

下午2:00

Look How They Work ！

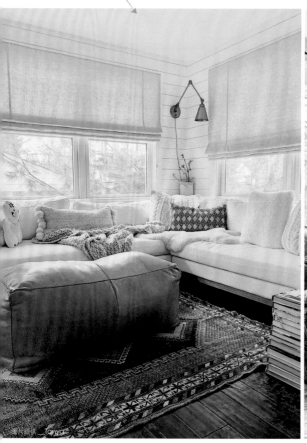

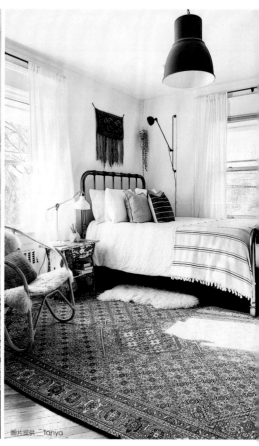

圖片提供＿Tanya

圖片提供＿Tanya

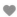

讓自然光成為空間最佳氛圍推手，
作舊傢具展現時間感

四周採光良好，能引入充沛日光的房間，總是吸引家人來此共同依偎，放眼望去的每個細節都經過精心的考慮，令人備感舒適。作舊的老式地毯、大型皮革椅凳、俐落的現代感沙發擁有柔軟的質地，搭配質料與花色皆不同的抱枕，營造出波西米亞式的不羈自在感，金色燈飾是空間中唯一的金屬材質，卻不會與亞麻色的窗簾顯得衝突，反而成為視覺的亮點之一。

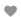

貼合整體風格又不失個人特色

此間為替男性所設計的房間，因此添加了許多與其他空間不同的元素，例如一張色調沉穩內斂的老式地毯，為臥室帶來強韌的基底，床架與燈飾採用黑色調，融入些許粗獷的工業風氣息，而一旁的木質椅凳與藤椅則憑藉自然材的特性，作為舒緩氛圍的物件。

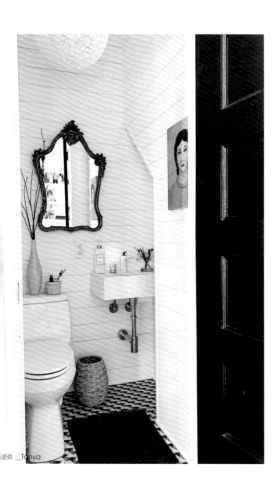

小空間，便以小物件相互堆疊增加層次感

在狹小的空間中，不需要太侷限於特定風格的展現，例如於衛浴空間，以特殊的地板磁磚樣式與木板相互拼接，展現異材質碰撞的趣味性，並鋪上了地毯增加舒適度，以同屬籐質的裝飾吊燈與編籃產生材質呼應，最後以具有復古格調的掛鏡將個別元素整合起來，呈現鄉村古典的氣息。

善用收納功能擺設，
保持空間整潔亦不失美感

在敞亮的空間裡，以白色物件與民族風地毯創造柔和、溫暖卻豐富的視覺，並放入跳色又搶眼的土橘色於其中，座位附近的收納籃可以幫助你讓空間保持井然有序，藏起凌亂的物件，此外，亦可嘗試以植栽的綠成為細節的點綴。

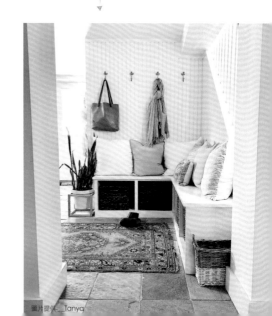

 達人 02

遁入北歐國度品味簡約，
細膩推疊出屬於自己的生活況味

 myscandinavianhome

圖片提供 _ Niki Brantmark

♡ ○ ◁

遷居於北歐瑞典的達人，承襲了該地清新無壓的風格，善用風格設計小物滿足實用功能性，同時成為妝點空間的亮點，除了會在instagram上分享自己家中佈置，也會時常分享與推薦高顏值的空間佈置喔！

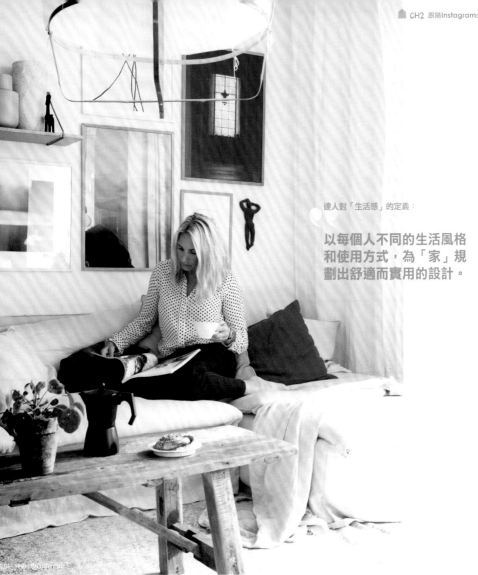

達人對「生活感」的定義：

**以每個人不同的生活風格
和使用方式，為「家」規
劃出舒適而實用的設計。**

達人名　　　Niki Brantmark
達人IG帳號　@myscandinavianhome

Niki Brantmark　舒適而美好的生活環境，最能讓Niki感覺到自己是幸福的，15年前Niki從倫敦搬到了瑞典的馬爾默，於此同時她發現北歐人對於住宅空間的講究，能用簡潔的方式打造出美麗的空間，因而產生不同的啟發，也讓Niki開始了自己的設計部落格，曾獲選Top 10 Instagram interior Vogue，亦接連推出三本書籍創作。

Q&A

Q1：你會如何定義「生活感」住家？

A1 對於現代人來說，快速而忙碌的生活節奏，容易感到疲憊，而充滿生活感的居住空間，就是一個可以讓你做回原本的自己，感到自在、舒適且無比放鬆的地方，就像是一座每天能將你從煩惱和外界吵雜的聲音中拯救出來的綠洲。「家」是真正屬於每個人自由掌握和規劃的地方，因此在設計室內和挑選傢具的時候，把生活習慣和每個空間所要使用的方式考慮進去非常重要，根據你的需求可以創造出一個真正實用、舒適的居住空間，並透過實際生活來一步步優化，讓未來每一天早晨睜開眼的時候，結束辛苦工作的時刻、假日閒暇的放鬆時光，都能享受這個專屬於自己的場域。

上午10:00

Q2：如何能讓住家更具生活感，且同時充分展現居住者的品味與喜好？

A2 由於這是你的個人空間，想當然爾，能被自己喜歡的事物和收藏品包圍是非常幸福的，不過也有研究表示，雜亂無章的環境會讓人感到壓力，因此妥善的整理和挑選是第一步驟，果斷的清除掉那些你不再需要或已經用不到的物品吧！花多些時間琢磨與裝飾住宅空間，同時尋找兼具實用性與美感的單品擺放在居家空間也是非常重要的。首先必須設定整個環境的重點色，接著依此搭配藝術品，想要添加更多舒適感，可以選擇鋪上地毯、擺放軟墊、毛毯等等柔軟的紡織品，一旁適量的綠色植物則能讓心情舒暢，細心的搭配燈飾、照明有助於為整體提供最棒的點綴，在晚上營造出溫暖而慵懶的氛圍。

上午11:00

Q3：你最常用來提煉出「生活感」的擺設品或者訣竅為何？

A3 沐浴在自然的氛圍下使人們感到平靜，因此我喜愛在擺設中添加許多這樣的元素，讓日光打進房內，並透過光線照射的角度和位置來擺放傢具，同時融合天然的質料，像是玻璃、羊毛、亞麻布以及石材，透過這些細節帶來的觸感及紋理增添整體佈置的趣味性，一些二手的古件和手工製作的產品也越來越受歡迎，同時也可以為整體空間帶來獨特之處，展現屬於自己的個性。

下午2:00

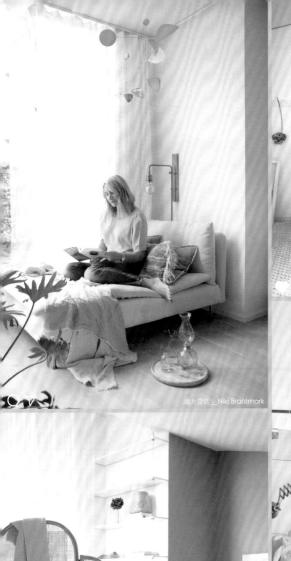

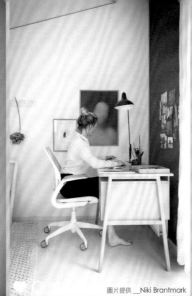

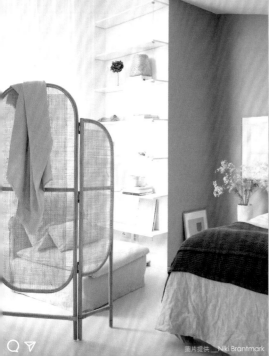

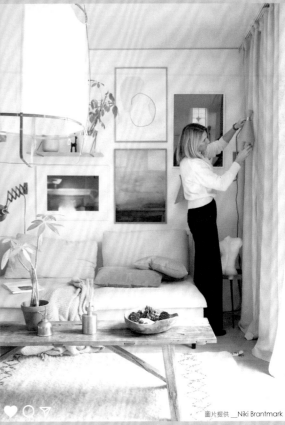

Look How They Work！

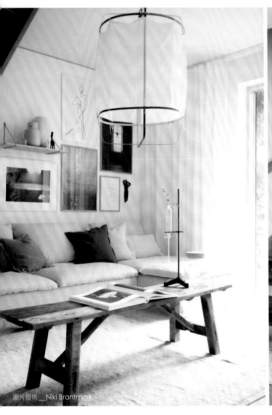

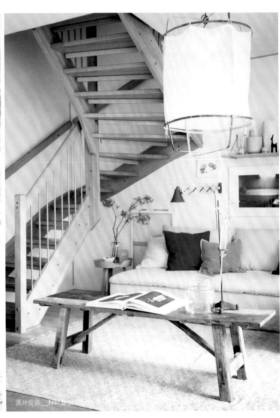

圖片提供＿Niki Brantmark

圖片提供＿Niki Brantmark

木質材料注入樸實自在氛圍，潔白空間中的活潑藝術牆

對於裝飾整個居家空間，Niki總是以自在生活為第一要件，並輔以美學概念來著手，Niki認為整個環境必須先讓自己與家人感到舒適與放鬆，且不需要對於裝飾小心翼翼，這些擺設應是自然而然地融入在日常當中。於空間中適度的置入自然材，能有效的挹注閒適愜意的氣息，令人步入其中便感到放鬆。

沙發背牆不一定只能以單幅大畫作裝飾，反之，以多幅小尺寸的畫作拼組而成的藝術牆，更能展現居住者自身的美感與品味喔！

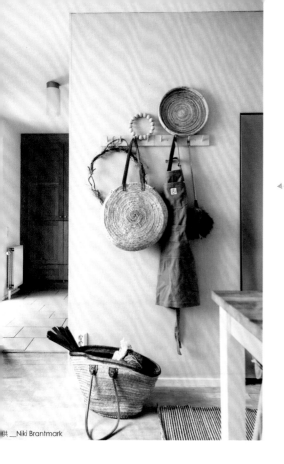

日常單品也能成為裝飾亮點

讓平時就在使用的生活小物成為家中最棒的裝飾吧！在購入日常的功能性單品時，不妨考慮它們與居家擺設的搭配性，可以從顏色、材質上下手，像是水果籃、手提袋、圍裙等等餐廚用品，就算放置在一旁也能呈現出自然的美。

規劃重點主色牆來定調空間氛圍

展現女性臥房的賢柔氣質，以近年來受到高度喜愛的肉粉色為空間主色調，其中隱含的高級灰，為空間提煉出內斂靜謐的氛圍。床單的配色亦須扣合壁色，採用相近色系、不同色階的紅粉色展現豐富的層次感。

在雜亂無章與慵懶舒適之間取得良好的平衡非常重要，適度的減少擺放的物品，你將會發現更能細細品味每一個角落，也讓它們變得更有價值，生活感的住宅就像是一座綠洲，收納著你最真實的內心。

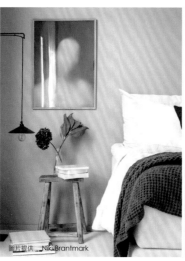

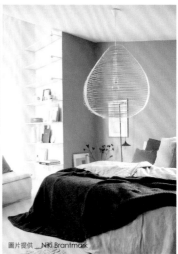

秉持著「分享美」的信念，專注於經營表達自我生活主張的儀式感

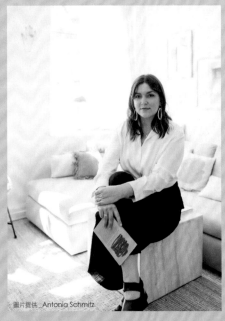

craftifair

圖片提供 _Antonia Schmitz

對於以花藝裝飾為居家挹注美感與生機氛圍頗有一套，利用傢具混搭創造出獨樹一幟的風格，照片中的一景一物皆是存在於真實生活中的物件，毛孩亦是讓人能更貼近其對於生活美感的信仰，因此絕對是值得參考的指標達人之一喔！

 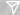

達人對「生活感」的定義：

「生活感」住家應乘載著個人
的、旅行的回憶，或者代表家
族的傳承之物，以及自己製作
的裝飾物 … 等，當客人一踏
進屋內的瞬間，就能充分感受
到你的個性與氣質。

圖／供 _Antonia Schmitz

達人名　　Antonia Schmitz
達人IG帳號　@craftifair

Antonia Schmitz　Antonia Schmitz並沒有特別計畫擔任一位室內軟裝設計師，反而是希望帶給同樣喜愛美
麗事物的人們一些不同的靈感去創造個人的住宅，對她來說，最重要的是能將自身的喜好與品味在居家環境
中展現出來，讓這個空間擁有專屬於自己獨特的風格。

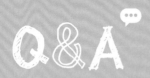

Q&A

Q1：你會如何定義「生活感」住家？

A1 創造只屬於你的獨特樣貌是重點之一，不管是用代表家族的物品、平時的古董收藏、個人畫作、或者旅遊帶回的紀念品等等，無論你喜歡什麼，都應該將自己的個性帶入到擺設當中。至於如何混搭又是另一個要點，能將新與舊、平價與奢華、溫暖的色彩與涼爽的材質相互結合，令手工藝品和街頭裝飾完美相融，會是這個空間的關鍵之處，如果只是裝飾得像樣品屋或傢具型錄，也不會有人記得這是你的房子。

上午10:00

Q2：如果希望能讓住家更具有生活感，充分展現居住者的品味與喜好，可以利用哪些手法達成？

A2 如同前面所說，帶入自己的個性非常重要，同時也要確保你所想展示的物件適合當下的空間，並維持乾淨俐落的風格，隨性並非凌亂，像是如果你熱愛閱讀，想要擺放書籍時，不需要整齊的擺滿同一個書架，或許可以加入一些其他傢飾物品，像是收納盒、植物、藝術品等等，打造出層次與玩味細節。

上午11:00

Q3：你最常用來提煉出「生活感」的擺設品或者訣竅為何？

A3 對於現代人來說如何展示自我、突顯個性變得越來越重要，或許是隨著社群網路的影響，人們樂於向大眾表現出他們生活的面貌，以及更多的細節，而「家」就佔據了生活風格中最大的一部分。為了表現個人的風格特色，時常能看到我擺上自己所喜愛的書籍作為裝飾，並會利用些許的毛毯、布織品增添舒適而溫暖的氛圍，另外，在散步時遇見的花草植物也成為居室內最棒的點綴，而家中的貓咪也時常出現在畫面當中，對於咖啡的嗜好則充分展現了我的生活風格。

下午2:00

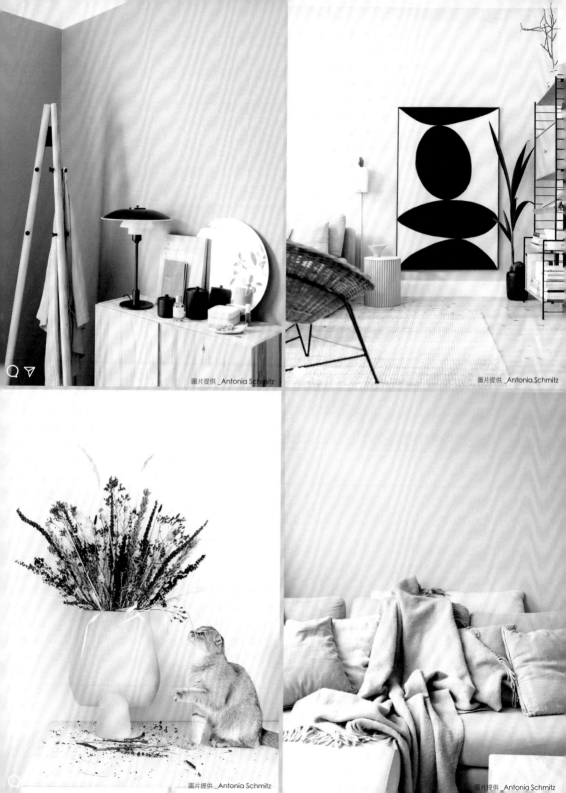

Look How They Work ！

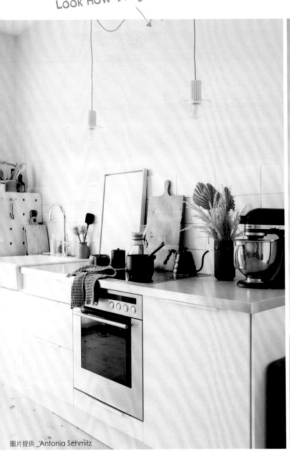

圖片提供 _Antonia Schmitz

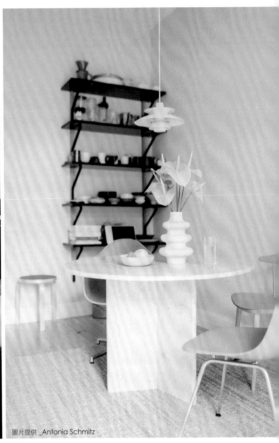

圖片提供 _Antonia Schmitz

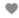

巧手製作專屬於空間的物件,讓手工的痕跡表述生活的足跡

在佈置自己的房屋時,其實不一定要全數購買成品,不妨嘗試根據空間風格、
功能需求,自己巧手DIY打造出獨一無二的單品,例如廚房懸吊的燈具,便
是Antonia自製而成的,雖看似簡約,在配色、材質與線條的表現上,卻有著
Antonia的美感堅持,千萬不要小看這些小物件能引起的作用,居家的自我風
格,便是由這些細微處層層推疊而成的喔!

圖片提供 _Antonia Schmitz

來自所愛之人的作品，讓空間更加感性

除了在居家空間裡展現自己的個性，讓所愛之人的影子融入在空間中，能使住家更加感性且具有溫度，像是這幅擺在客廳中的大型畫作，就是經由Antonia友人之手繪製的，比起特意收購而來的大師畫作，她認為來自友人的真情之作，更具有回憶的價值，同時也能成為獨一無二的裝飾品。

善用花草多變生機姿態，活化空間氛圍並豐富視覺性

除了以鮮花插作以外，其實乾燥花也非常適合用來裝飾，Antonia平時在公園與河邊散步時，並有收集路邊花草的習慣，不外乎是一種唾手可得的美好，展現了屬於大自然的氣息。

於家中加以乾燥後，便能與鮮花相互搭配，插作出兼具新生與頹廢感的花藝作品，不同於許多人偏好綻放的鮮花，Antonia更鍾情於衰敗與生機共存的衝突美感。

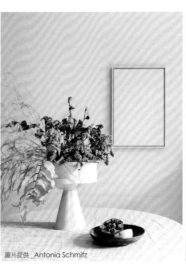

圖片提供 _Antonia Schmitz

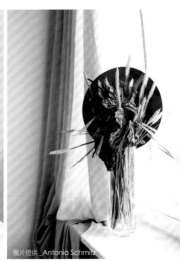

圖片提供 _Antonia Schmitz

 達人 04

生活感與居住者密不可分，
以聆聽內心需求為敲門磚

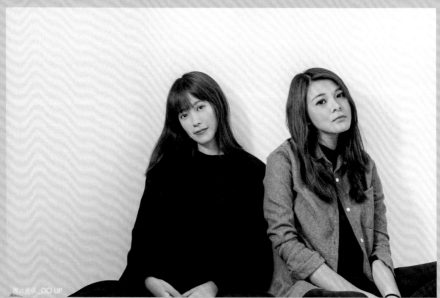

doup_decorplanner

圖片提供_DO UP

敢於用色的軟裝團隊，瀏覽IG頁面能看見以不同色調為主題的佈置樣貌，加上對於選物很有自己的一套法則，持續追蹤可以獲得很多質感品牌的資訊呢！

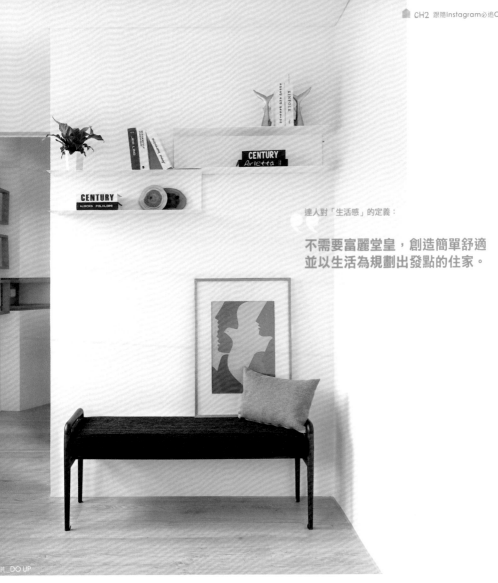

達人對「生活感」的定義：

**不需要富麗堂皇，創造簡單舒適
並以生活為規劃出發點的住家。**

供_DO UP

達人名　　　DO UP Décor Planner
達人IG帳號　@doup_decorplanner

DO UP Décor Planner 專攻軟裝設計美學，由劉思廷與戴培珊創立，運用自身的美學鑑賞力以及對室內與
建築設計的熱愛，希望能藉由傢具飾品的選物與空間配置，佈置出得以彰顯業主性格，投合其品味與喜好的
風格空間。品牌名稱取「DO UP」內含的修飾與包裝之意，並以Décor Planner明示「規劃者」的概念，表明
軟裝設計的內涵不單只是提供軟件的選物建議，也包含室內的空間風格的規劃。

Q1：如何定義生活感住家樣貌？

A1 生活感是隨居住者而生的，而生活的樣貌有千百種，因此生活感的定義也不會只有單一、被制約的樣貌，只需要在思考設計時，時時刻刻回扣到業主與家庭成員自身的生活習慣，避免一眼望去僅能分辨出制式的風格樣貌，卻無從感受居住者自己的氣質與風格。沒有過多花俏的裝飾性設計，不追求富麗堂皇，而是信手拈來的簡單舒適，並以生活為出發點去規劃，就是展現生活感的不二法則。

上午10:00

Q2：為什麼大眾會開始重視起「生活感」的經營呢？

A2 現代人因為工作的忙碌與快節奏的生活，失去了原有的生活品質，而居家空間應該要是能讓自己放鬆、改換心情的療癒之處，摒除過多的裝飾與鮮豔色彩，讓居住者能在返家時，回歸最舒服的狀態，靜下心來誠實面對自我。根據這幾年的觀察，周遭的朋友以及曾經服務過的屋主，發現不論是學生、小資族或是剛剛成立家庭的夫妻，都越來越重視生活品質，願意預留預算購入傢具、裝飾物或者更高級的音響等，讓居住空間更加舒服而有質感，其實某種程度上，也是犒賞每日工作辛勞的具體方式。

上午11:00

Q3：空間中有哪些元素可以提煉出「生活感」？

A3 要創造具有個人生活感的住家是急不得的，首先得找出自己喜愛的氛圍與風格，接著針對想要改造的空間，由大至小逐步完成。會建議先規劃空間整體色彩，進而根據主色調決定傢具與裝飾物的搭配，此時可以將自己過去的喜好與收藏納入陳列中。而要增添「生活美感」的關鍵，就是在選購生活物件時，像是家電、餐盤、收納籃、燈飾等等，除了滿足實用需求之外，還需兼顧設計美感的展現，至於以裝飾為主要功能的小物，例如擴香、蠟燭、明信片及畫作等，挑選的基準便是要能與空間風格與色彩相互呼應即可。

下午2:00

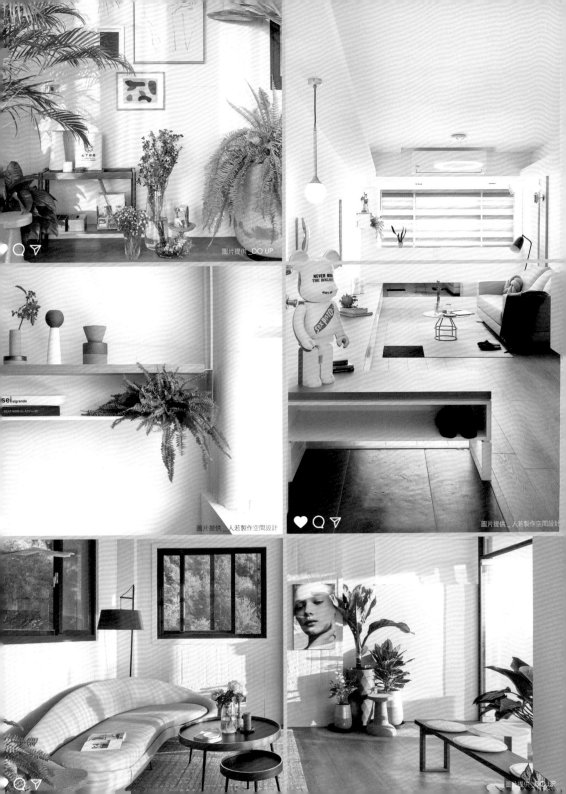

圖片提供＿DO UP

圖片提供＿人若製作空間設計

圖片提供＿人若製作空間設計

圖片提供＿DO UP

Look How They Work ！

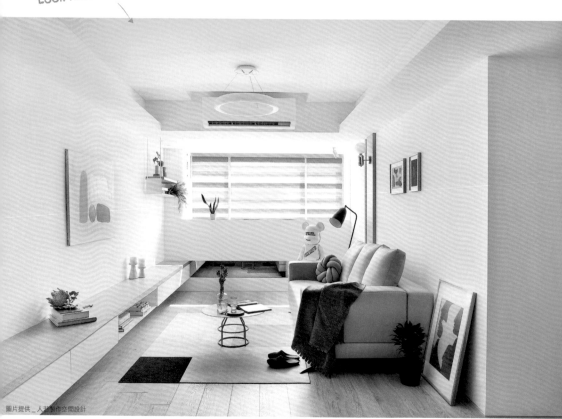

圖片提供＿人為製作空間設計

清新簡約中的一抹個性

位在內湖江南街宅邸，室內設計主要色調以金色、白色、淺木調為主，在乾淨明亮的空間裡，以簡單的擺設搭上功能性配件，讓居室保持清新感，並於同色系的飾品中添入一些亮黃色製造視覺焦點，並以綠植點綴，在保持和諧感的同時也令整體空間不會過於冷硬。

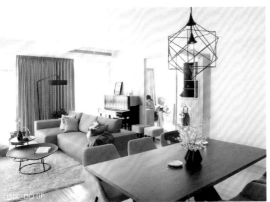

充滿溫暖色彩的生活場域

從新房毛胚屋至簡單的輕裝潢過程，與業主經過多次的討論，希望將招待朋友的客廳和餐廳作為重點，因此擺上樸實的木製桌，並以透明玻璃材質連結到書房，在舒適愜意的氛圍中，以帶有活潑感的色彩注入巧思，保留寬敞空間的流動感，簡單之中不失生活風格。

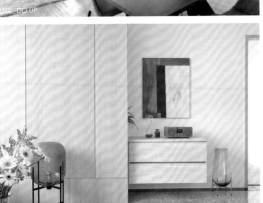

與生活共融的工作空間

人來人往的巷弄中，隱藏著一間陶藝創作空間，劉思廷與戴培珊選擇將擺設結合原有的燒窯和陶藝工具，並利用兩種色系分隔出不同空間感，明亮純白的工作區讓每個創作者可以專注地將自己投入在藝術中，溫暖的休息區則令人感覺卸下疲憊與放鬆，如果想要將居住空間與工作室結合，也能參考這樣的做法。

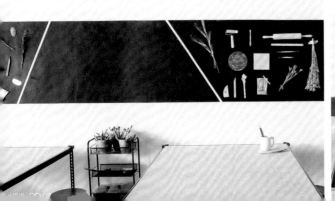

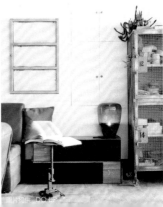

Chapter

3

告別樣板設計的
YES！& NO！

大眾對於住家的想像的轉變，實則來自於生活需求、家庭成員關係的改變，傳統的制式隔間、收納機能、採光設計……等，都已經與現代人的生活需求產生隔閡。當我們意圖討論關於生活感美學的住家設計時，不能忽略硬裝設計的重要性，因為硬裝設計決定了住宅的基本雛形以及功能性，關乎人們生活於其中的便利性，若住宅無法貼近人們實質的生活所需，又何來具備「生活感」之說呢？

格局動線

YES! & NO!

格局與動線一直都是空間設計的首要課題，良好的規劃能提供舒適宜人的居住環境。在做規劃之前，應先釐清每一個空間的使用頻率，進而根據優先順序來安排合適的動線走向。

✕ NO

保留傳統的隔間，
空間零碎不符合使用需求

———

　　受到傳統樣板屋設計的影響，一般都會將客廳設定為格局配置的中心，並且為其保留最大的空間，其次才是餐廳、廚房、浴室與臥房。此種思維忽略了將居住者的家庭成員，以及生活習慣併入考慮，例如：在現代人的生活中，餐廳逐漸取代客廳成為家人之間聯絡情感的場域，看電視的族群愈發減少，客廳面積於空間中的佔比亦產生降低的情況，反之開放式餐廚空間成為響應現代人生活的熱門設計。

減少房間數，增加使用機動性

　　臥房的數量也是檢視空間設計是否符合生活需求的準則之一，傳統的台灣建商基於銷售考量，想盡辦法滿足多數消費者對於房間數的追求，經常在有限的坪數內，將其進行分割，只為了讓 3 房變為 4 房，導致空間變的零碎且動線不佳。在寸土寸金的台北，過度切割空間以增加房間數，反而會使空間使用坪效降低，在經過考量後，將多餘的空間釋放出來，滿足生活中位居首位的需求，反而才能打造出住的長久的理想居家，例如自由工作者、Youtuber成為熱門職業的當今社會，於家中設置獨立空間做為工作室或者攝影棚的需求亦逐漸增加，將兩房打通成一房，擴大使用空間，是解決問題的常見手法。如何割捨供過於求的隔間，轉而彌補實用性的不足，成為設計格局與動線時最首要的課題。

圖片提供＿北鷗設計

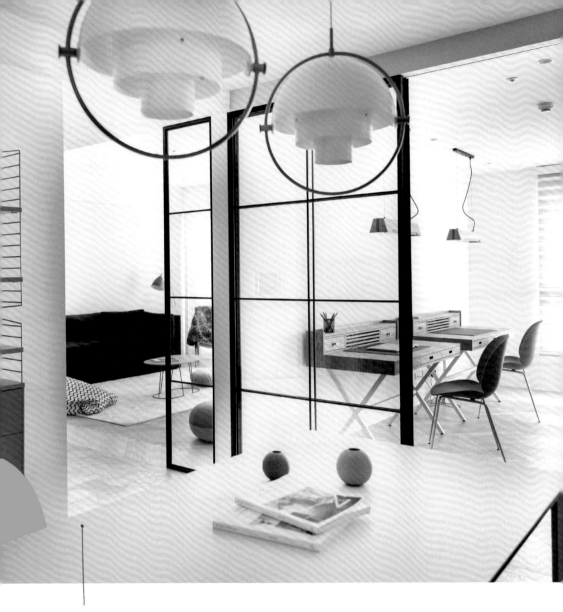

TRY!　跳脫傳統格局公式，規劃動線先考量生活習慣

若家庭成員注重在家辦公的獨立空間，則可大刀闊斧的預留空間，設計出得以與公區域相連，卻又能於需要時相互分隔的半開放式書房，讓動線與視野保持通透且雙向。餐廳區域置於屋舍的中央位置，表現出現代人以餐廳為主要聚會場所的趨勢，此配置亦活化了客廳、餐廳、書房與臥房之間的動線，縮短各區域之間走動的距離，增添了便利性。

✓ YES　保留空間既有硬裝，
天花、地面微微更動

一般購屋交屋時，地板與天花板多半都是呈現完工且素淨的狀態，由於過度複雜的天花板設計時常會耗費大量的預算，卻無實質機能，因此在裝修時若想予以變化，會建議採用局部變更的方式即可，若兩者都堪用，亦可選擇保留，如此一來便可一併省下裝修費與拆除費。其中在更動天花板與地面的設計時，須注意管線問題，若在拆除天花板後，發現管線並不雜亂，亦可採用裸露式管線設計，十分適合粗獷的工業風格，此外，為管線漆上特殊色也是近來十分流行的修飾手法之一，簡單的巧思便能為空間帶來亮點。

巧用樑線做無形分區

另外，樑線的修飾經常成為設計師與屋主頭痛的課題，在訴求回歸空間本質的理念下，若能善用樑線所在區域所形成的空間高度落差，進行空間分區亦不失為一種順應空間本體的靈活作法。在思考天與地的設計時，僅需謹記一個原則，簡約俐落的線條具有放寬空間感的效果，褪去不必要的綴飾與更動，將預算留給更具有效益之處，才能創造合乎實質需求的設計，有效提升居住品質喔！

圖片提供＿Mu Space 慕森設計

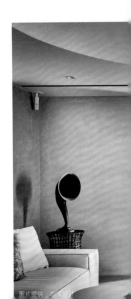

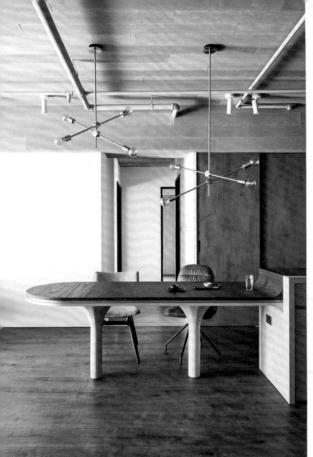

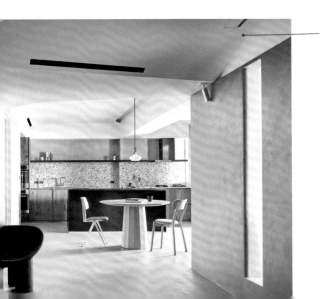

TRY!

弧形天花修飾屋高的不足，
原始塗料展現生活況味

由於屋高條件不佳，故以弧形天花設計消弭了三角線，無論是內陰角或者外陽角皆不再存在，如此一來便能模糊高度的感受。此外，天花板中藏有許多設備，例如嵌燈、投影機器...等，在設備位置抵定後，以外層壁面包覆可有效修飾外觀，保持視覺的簡約美感。大面積鋪設的塗料表現原始質地，賦予空間踏實而質樸的感受，令人聯想到尋常的生活況味。

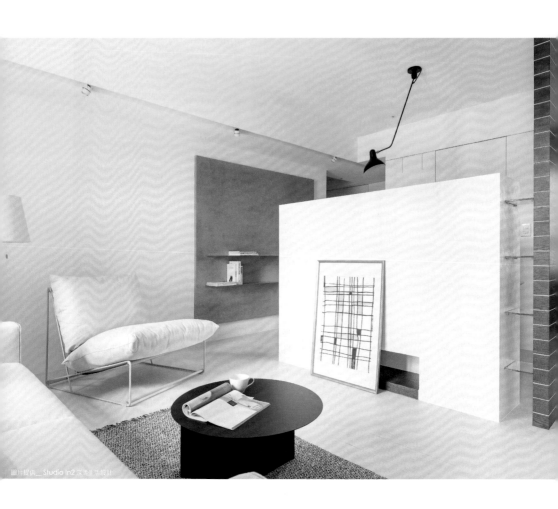

圖片提供＿Studio In2 深活生活設計

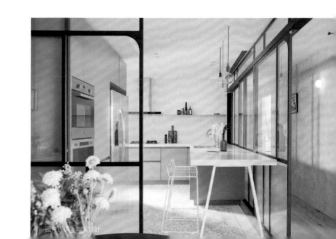

圖片提供＿深活生活設計

供＿Studio In2 深活生活設計

—— TRY! **以玻璃做彈性隔間，
並引入足夠的採光保持明亮感**

現今年輕一代的屋主通常不喜歡封閉性的廚房設計，但共居的長輩仍然會有油煙上的疑慮，為了兩全其美，可以採用玻璃材質做彈性的隔間拉門，根據使用需求靈活的區隔空間。此外，玻璃材質的易清潔性也能增加維護上的便利，其透光材質更能順利將客廳的光線引入餐廚區，若想保留隱私感，可採用條紋玻璃達成。

✓ **YES** **開放式隔間創造
彈性動線**

　　傳統的設計思維，慣於將空間清楚而強硬的分割成不相連的空間單位，而由於社交模式與場域的轉變，開放式格局的設計顯得更能扣合現代人的生活所需，以及對於家庭生活的想像。開放式與半開放式的設計皆能起到擴大空間感的作用，同時讓動線具有雙向性，使空間可被雙面利用，無形中提升空間的坪效。

半高電視牆，透光建材保持通透感

　　其中，以電視牆為例，一反過往保留完整牆面做為電視牆的手法，採用半牆高的設計，打造半開放式的空間，使電視牆多出了隔屏的功能，不僅可以作為不同場域之間的過渡帶，也保留了通透的視覺感；除了縮減隔牆的高度，選對隔間材質，也能達到同等的效果，例如具有通透性的玻璃、鏤空的復古花磚 …… 等，都是時下流行的隔間材料，利用其得以透光，且讓視線延伸的特性，使空間彼此相連，卻又不失獨立。其中亦有以玻璃同時作為隔間與拉門的作法，時而為牆面，時而為門片，端看當下的使用需求定義，讓空間運用更富有彈性。

✓ YES　設計雙面動線，提升空間坪效

在人口稠密的都市中，住宅的坪數愈趨於有限，對於居住者來說，理想生活的想像與需求卻不該被坪數所限制，在現實與理想之間拉鋸的結果，便是漸漸趨向於開放式的格局設計，增加空間彈性運用的靈活度，製造雙面動線活化可活動範圍，避免過度且不符合使用需求的隔間將空間卡死。彈性的空間運用意味著將區域分野的功能性模糊化，在同一個空間、不同時間可包含多種不同的活動。例如：具有滑動設計的餐桌可以在需要時拉敞開來，用餐結束後則將其完整收納，僅需短暫佔用過道空間，動線的規劃亦可避免單一化；另一方面，現代人的家庭互動模式亦與過往不同，更加嚮往透明化、無距離與隔閡的關係，故紛紛嘗試跳脫傳統傢具擺置的公式，不再以電視作為沙發朝向的準則，沙發亦可不必靠牆擺放，如此一來沙發後方所預留的空間，可作為孩童的遊戲場所，抑或是與書房區相互結合。

以材質、光照轉換，暗示場域過渡

減少了硬體的強迫性隔間，如何有效在開放式的空間中，暗示區域性的劃分亦是重要的課題，同時保留開放性以及可被意會的區域分野，才能避免生活的場域變得亂無章法。不妨嘗試透過更換材質與光照條件來暗示空間的劃分，例如：玄關區採用與客廳不同的材料來鋪設地面，或者於空間轉換的過渡區以間接光或者壁燈作為輔助照明，讓光照明度的強與弱彰顯區域變化；此外，以傢具軟件作為劃分的依據亦是近年來蔚為風潮的手法。

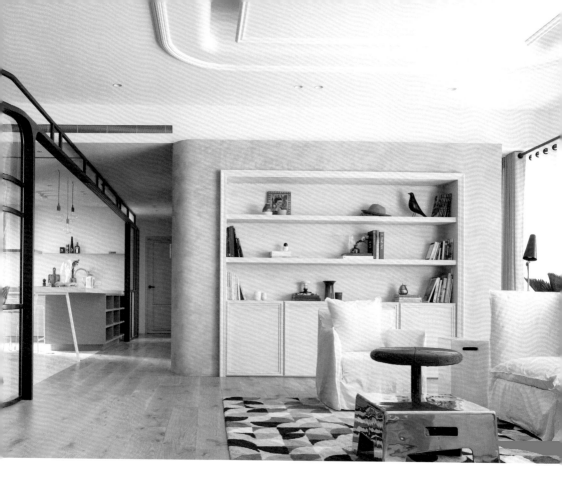

TRY!

可滑動的靈活餐桌，
滿足內心的美食魂

在坪數不大的公寓內，將區域的劃分視為可移動的方塊進行設計，實現空間彈性運用的理想。原先客廳與廚房相隔甚遠，屋主本身是美食的愛好者，餐廚區域是重要的活動場域，故要求將餐廚空間與客廳整合在一起。為了滿足各種情境需求，藉由可拉動的玻璃門彈性定義用餐場域，廚房可在拉上玻璃門後獨立存在，實木吧檯亦可成為聚會餐桌，以熱烈的酒紅色牆面推砌出小酒館的氛圍，若想釋出公區域的使用範圍，可將餐桌與餐椅整合收納，將其回復成吧檯使用。

圖片提供_Bon Architecture

圖片提供_Bon Architecture

point

2

採光與燈光設計

YES!
&
NO!

住宅設計中的燈光與採光設計亦逐漸擺脫陳舊的思維，不再只是單純為了照明，因此是時候翻轉全室燈火通明的設計了！因應生活習慣與不同氛圍的需求，分佈功能性與點綴性的燈光，並且讓足夠的日光進到室內，光影的流動已然成為妝點空間的新寵。

× NO

**水晶吊燈好奢華，
一鍵點亮全室好方便！**

台灣獨特的樣板房文化，導致居住者長期以來，被各種複雜材質、工法，以及華麗貴氣雕飾形構而成的樣板美學圈圍，連同對於室內燈光的「要求」也逐漸脫離生活的實際「需求」，而在客廳或者餐廳區域，掛上貴氣奢華的水晶吊燈亦儼然成為「花錢做裝潢」的有力證明之一；直至北歐風、鄉村風、工業風……等各式風格並起之後，水晶吊燈才逐漸退潮，屋主轉而依照風格選擇相應的燈飾，而近幾年的呼聲逐漸升高的「生活感美學」，再次掀起一場「去風格」的革命，標榜回歸屋主自身的喜好與品味，選擇具有設計美感的燈具，作為點綴空間的亮點。

重塑格局引光入室，分段照明貼近需求

另一方面，由於傳統的格局設計容易使自然採光被實牆阻隔，導致室內顯得昏暗不明，過去一貫的作法便是利用佈滿於室的人造燈，彌補室內光線的不足，近年來此種設計手法卻逐漸減少，對此深活生活設計分享自身觀察，由於近年來購屋的族群年齡層有年輕化的趨勢，因此對於生活空間的想像亦展現出不同於以往的面貌，對於室內的採光，年輕一代的屋主一反傳統思維，更傾向於重塑格局，讓空間敞開進而引進自然採光，或者以可透光的玻璃材質來滿足空間區隔的需求，依生活習慣設計分段分區照明的觀念亦逐漸成熟。

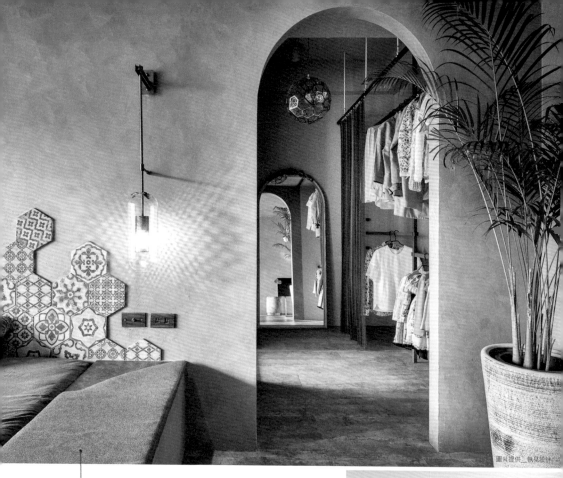

TRY! **玻璃壁燈挹注低調奢華，簡約調性吊燈回應質樸氛圍**

在充滿水泥質感的空間中，以清新中帶點奢華的玻璃壁燈，搭配具有人文氣息的復古花磚，展現大器內斂且精緻的氛圍。展現北歐簡約風格的吊燈，成雙成對的懸掛於生活的重點區域，增加該場域的儀式感，卻不顯得過分正式，而是呼應了空間樸實且無壓的氛圍。

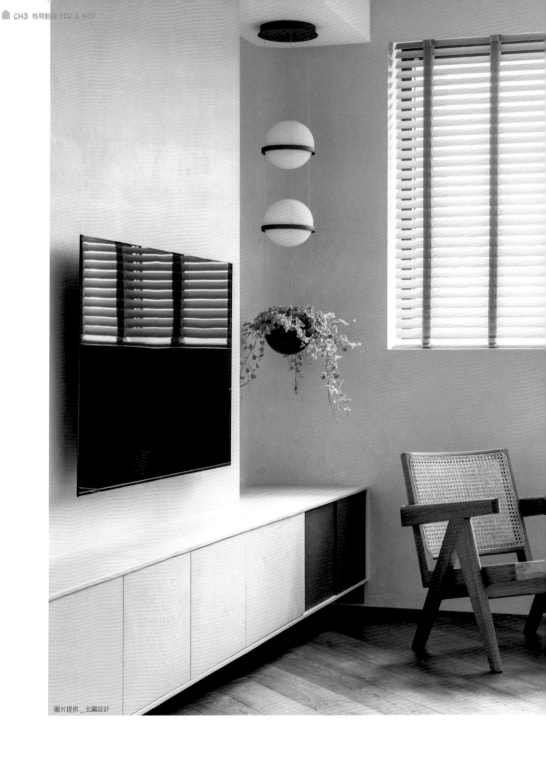

圖片提供_北鷗設計

✓ YES

燈光設計回歸實質使用需求，
款式搭配俐落簡約

　　空間的燈光設計，不僅會影響家庭成員的視線清晰度，也是空間層次是否分明，氛圍營造是否成功的重要因素。由於每個人對於光的感受性不同，對於明暗度的要求亦根據空間機能而有所差異，更重要的是，現代人更加注重不同的燈光照度以及色溫所帶來的氛圍感，因此不同於以往採用一鍵點亮全室的設計方法，依照空間用途、使用時機進行分段、分區的燈光設計，成為現代居家生活重要的調味劑。

相異的明度、色溫營造不同氛圍，經典設計燈飾成為空間亮點

　　燈光除了照明功能，實則也暗藏作為空間的隱形分界的功能，在開放式的空間中，利用不同明度、色溫與分區獨立開關的燈光設計，讓居住者可依據需求決定點亮的區域，同時亦成為引導其他成員前來凝聚的無聲邀請。值得注意的是，雖然居家的燈光規劃不宜採用單一光源模式，會建議以多元的照明形式相互搭配，以創造符合不同需求的情境光源，但於燈具的款式選擇上，調性與風格不宜過度混雜，可選擇 1 ～ 2 款經典設計燈飾作為空間裝飾的主角，其餘與其搭配的燈具則以簡約俐落的百搭款式為佳。

圖片提供 _ 承禾生活設計

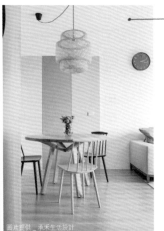

圖片提供 _ 承禾生活設計

TRY!

**籐製吊燈詮釋原始風情，
門上圓洞框出韻味景致**

訴求展現質樸寧靜氛圍的居家氛圍，以三個層次的大地色階貫穿整體空間，不僅於壁色以色帶的方式注入清新且有機的氣息，連同傢具款式的選用也呼應了其調性，以原始材料為首選。不以間接照明營照氛圍，改以主題燈飾作為空間亮點攫取目光，籐製而帶有度假風情的吊燈，為空間添上閒適意趣，卻不過度搶眼。從廚房望出去的圓型窗框，恰好將空間最具情致的景觀納入眼底，框出對於慢活的訴求。

✓ YES 保留窗面引進自然日光

人與植物一樣，天生都需要沐浴在自然光下，不過在傳統的住屋格局中，無論是由於空間隔牆過多，或者狹長型的屋型，都容易導致自然光無法進到室內，長期下來不僅導致室內昏暗不明、潮濕易發霉，也會影響居住者的情緒，產生抑鬱的想法。對於現代的居住者而言，保留或者製造足夠的自然採光儼然成為了基本的需求，設計師們也紛紛以格柵、鏤空花磚......等可部分透光的元素，開始玩味起光線在空間中，因應時間流轉而產生的光影變化，讓捉摸不定的日光成為活化空間的因子。

開窗前考量房屋朝向，善用天井引光入室

若為座南朝北的屋子，由於不會遭受強烈的西曬，因此可以放心的開大面落地窗，讓自然光取代人工光源，間接達到節省能源的環保作用。若為東西向的房屋則需適當的遮光，因此並不適合以大窗的方式引光入室，並且會建議搭配具遮光效果的窗簾或者百葉窗，同時滿足適當地採光與通風，又不會導致室內溫度過高的需求。將自然光引進室內的方式，除了最直觀的於牆面開窗之外，也能以採光天井的方式，讓日光由上而下流瀉入室內，此時若希望光線能順利延展，便需要利用透光材料的巧妙佈局，以及不受阻隔的動線安排；除此之外，若使用坪數足夠，亦可考慮採用內縮牆面，並增設戶外陽台庭院的方式，讓光線可更加深入地照亮室內空間。

圖片提供＿北歐設計

TRY!

**沐浴於日光中的廊道，
在孩童嬉戲時賦予明亮**

此屋以給予孩子自由肆意奔跑，快樂無壓的童年為設計初衷，並完整結合了家庭成員所需的機能，為了使視野能更加通透，且讓日光得以大面積灑入室內，保持空間的明亮度，北歐建築將廊道大舉位移，使其鄰近落地窗面，長廊亦可包容孩子於其中奔跑嬉戲。與內外相互連結的書房，以具有穿透性質的玻璃為隔間材質，不僅可偷得長廊的自然光，亦可讓家庭成員隨時關注彼此動態。

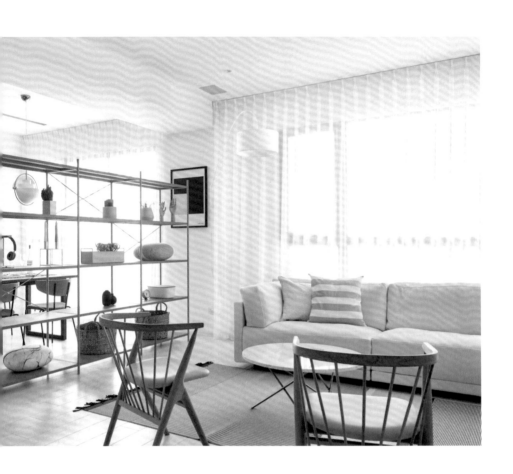

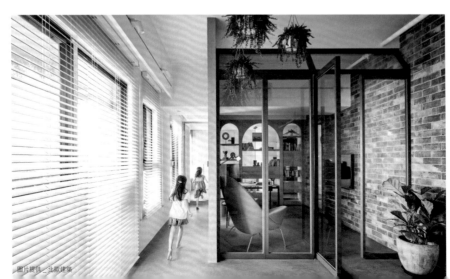

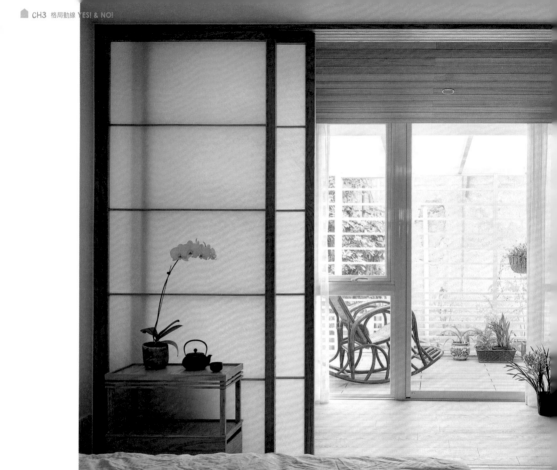

圖片提供＿日作空間設計

圖片提供＿和和設計　　圖片提供＿和和設計

✓ YES 透光材質玩味光影遊戲

由於玻璃具備高透光性，還能更根據含鉛量與製作技術，作出各種不同色澤的玻璃種類，像是毛玻璃、霧面玻璃、玻璃磚等。玻璃具備抗壓耐磨、可塑性高的特性，在室內裝潢應用上，若需要引入自然光線，通常會選用玻璃。此外，希望保有更多隱密性的人，可以在窗邊搭配各式種類的窗簾，像是線簾、風琴簾、羅馬簾、紗簾等，讓光線不只能夠進入室內，還能增添些許的朦朧美感。

玻璃材質保留輕透感，霧面玻璃滿足隱私需求

除了隔間和窗戶之外，玻璃拉門也成為室內設計的新寵兒，若希望在家中設置親子共用的獨立書房，可以使用強化清玻璃當作隔間，再配合玻璃與鐵件拉門作為穿透又獨立的屋中屋。若希望臥室能夠保有穿透性與隱私性，也能將臥房其中一面以格子玻璃或霧面玻璃配上鐵件和實木，營造透光不透影的效果。

TRY!

玻璃拉門當隔間，兼具透光和隱密

此空間為老屋，僅有前後有對外窗，因此中段欠缺自然光，設計師為了將光線引入，利用復古強化格子玻璃與烤漆後的黑鐵當作臥房隔間門，讓屋主能視心情調整開闔，不僅透光又能營造神祕感。

TRY!

運用玻璃磚讓玄關透出光來

長形屋最常碰到的問題就是空間中段光線不足，導致部分區域昏暗、欠缺採光。設計師透過玻璃磚引入廚房的光，讓玄關能減少人工照明，增加自然採光，而空間透過漫射光線，更增添層次與質感。

圖片提供＿日辰空間設計

材質的運用可以左右空間的質地與表情，與良好的照明設計彼此相輔相成，而建材的種類不間斷地推陳出新，可以發現其亦順應著當代居家對於生活感、質樸氛圍的追求，研發出可製造出粗糙表面、色澤不均的塗料；另外，受到安藤忠雄建築美學的影響，水泥質感也逐漸取代大理石成為高級感的象徵，居住者開始期待能在回歸本質的空間中重新感受生活的美好。

✕ NO

大理石好氣派，
多種異材質拼接才是「有裝潢」！

回歸空間本質的設計精神，除了在格局動線與機能的設計上回應屋主的生活節奏，亦展現於空間材質的選用上。至今仍未退流行的大理石雖然依舊常見於住宅設計中，其比例相較於過往卻已減少許多，愈來愈多人傾向選用保留原始質感與觸感的材質，除了常見的木素材，具有粗獷氣息的水泥質材成為近幾年的新寵，連塗料也發展出珪藻土、樂土……等品項，不僅優化了塗料的功能性，亦可滿足於立面營造凹凸觸感的設計，整體呈現溫潤質樸的調性，再再展現「回歸本質」的生活與住家，已逐漸成為眾人的嚮往。

於材質運用的邏輯上，亦趨向於結合巧思的展現，不同於過往以大面積展現氣派與恢弘，適度的、局部的異材質拼接，不僅內斂且精巧的點綴空間，亦成為展現居住者品味的重要細節。

TRY! ────────●

**原始質感壁面成為吸睛主角，內斂色
調可融入多元風格**

具有粗獷原始質地的立面設計，取代了過去以大理石作為電視牆立面的思維，尤其在重視表現個人風格的社會氛圍下，看似獨具特色的水泥質感壁面，實則能輕易的融入不同風格當中，無論是工業風、北歐風、復古風……等，都能成為良好的背景搭襯，讓居住者能自在地揮灑個人的品味與混搭美學。

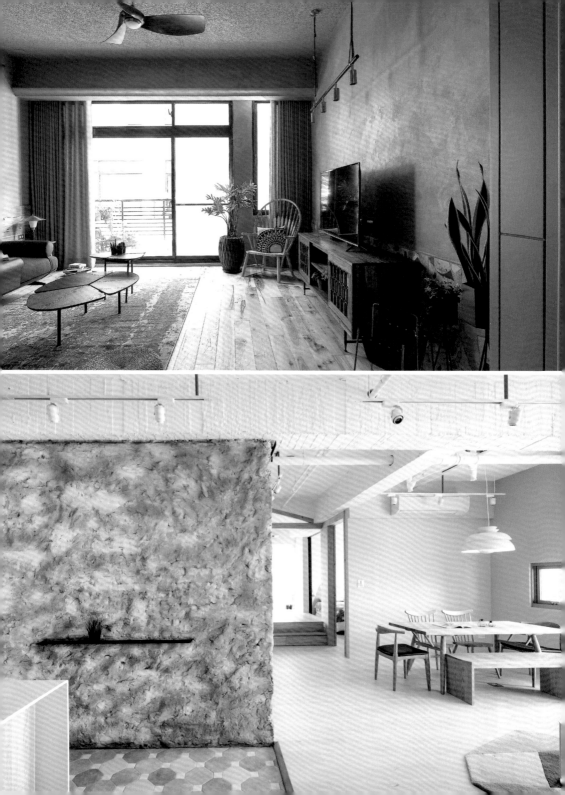

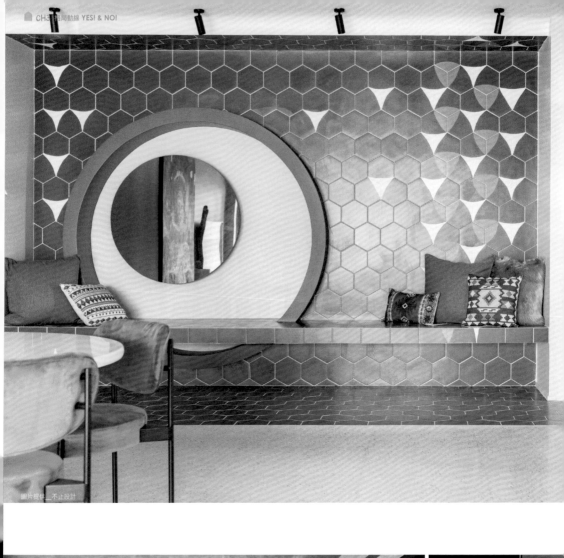

圖片提供＿不止設計

圖片提供＿執見設計

圖片提供＿執見設計

　　受到傳統樣板美學的影響，多重的異材質混搭也成為有「作設計」的象徵，此種迷思導致住宅設計出現一昧地堆砌材質，並未顧及空間整體視覺效果的困境，由於未懂得留白的藝術，使得住家彷彿成為建材展示間，久住後通常會導致視覺疲勞，住家令人放鬆身心的功能亦不復存在，若要花錢改裝又是一筆大開銷。若對於異材質拼接的效果依舊感到著迷，會建議採用局部裝飾的方式來呈現，且相互搭配的材質不要超過 2 種以上。若想打造豐富卻協調的視覺，可將同色調不同質地的材質相互拼接，反之若將調性不同的材料結合，雖須經過審慎的琢磨，但若搭配得宜，卻也能為空間帶來亮眼的焦點！

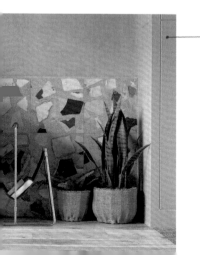

TRY!

懷舊花磚局部點綴，水磨石腰牆展現復古時尚

以「穴居」為概念的臥房設計，希望能於原始狂野氛圍中注入些許人文氣息，彷彿由牆面堆砌滋生的懷舊圖紋花磚，以活潑的拼貼方式展現有機美感。另一處異材質結合的巧思落在客廳的牆面，以復古水磨石回應空間中以傢具老件醞釀而成的濃厚年代感，為了不使磨石子多變的幾何塊狀過度擾亂視覺，僅以局部腰牆的方式點綴，亦成為水泥質地立面與木地板之間的緩衝地帶。

✓ YES 空間材質選用
顧及維護的便利性

　　住宅設計與商業空間設計的思維有很大的不同，商業空間為了務求引起消費者走入店內的慾望，經常使用華麗高貴、誇張吸睛、具美觀效果卻難以維護保養的建材飾面來妝點空間，若居家設計也採用同樣的方式，受苦的便是每日生活在其中的屋主了！因此無論是設計師或者屋主，在選用室內建材時，都需謹慎評估其耐用性，以及是否方便清潔與保養。

建材選用應合乎空間使用目的

　　另一方面，不同的使用空間也會有各自產生髒汙的來源與因素，若建材的使用不合乎空間的性質，則容易導致材料不堪使用、日漸損壞；例如在容易滴漏湯汁、油漬的廚房，便不適合使用無法防水，並且具有大量氣孔易吸附液體的建材，另外於浴廁空間，則建議選用防潮且防滑的材料，避免由於潮濕而易生霉斑，以及在使用過程中不慎滑跤。若以「生活感」為居家設計的依歸，在建材的選用上，也需時時扣合家庭成員的生活習慣，並且將如何提升生活的便利性與品質納入考量。

TRY! ─────────●

選擇性多元的系統板易於養護，
兼具美觀與實用性

以仿水磨石的系統板作為床頭板使用，並於內部增設收納功能。系統板十分易於維護，僅需將表面沾溼擦拭，便能保持材質原貌。灰白色調的仿水磨石立面，與暖性的木質材料銜接，表現冷暖調性的混搭美感。木地板選用冷灰色系，與冷冽的仿水磨石相互呼應，並與暖調木板產生區隔，增加異材質拼接的趣味性。

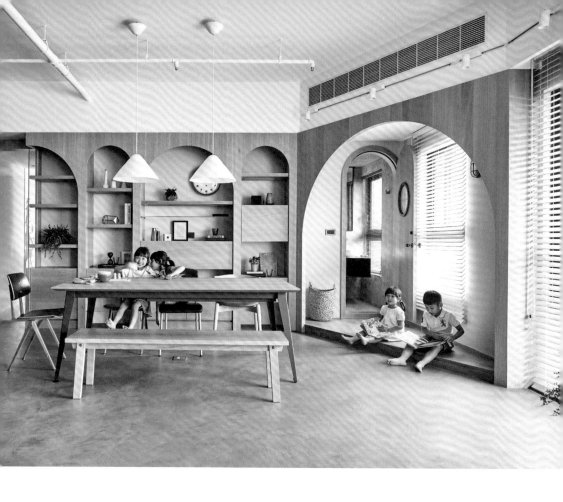

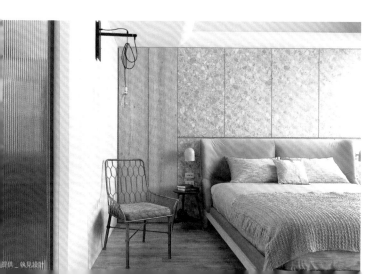

point

4

櫃
體
收
納

YES!

&

NO!

在坪數有限的居住空間中，除了向垂直面延伸爭取空間，亦可思考如何以隱形機能設計來增加使用的便利性。此外，保持櫃體的輕盈感亦是當今居家設計的重要原則之一，尤其於開放式空間中更顯重要。在思考櫃體的設計之前，可先細細檢視生活需求，釐清「需要」與「想要」的差別，戒除囤積物品的壞習慣，才能讓家保持在舒適簡潔的狀態！

× NO

要足夠的收納機能，
就是要把立面櫃體做滿！

　　過往對於住宅櫃體設計的迷思，便是得將所見之立面都作滿櫃子層架，才有足夠的空間得以滿足家庭成員的收納需求。新一代的年輕屋主，卻轉而更加重視收納的技巧，而非過度預留空間，使住家被笨重的櫃體充塞；此外，櫃體的設計益發成為居家美感的要角之一，居住者逐漸具備將櫃體區分為「收納」與「展示」兩種機能的思維，設計師亦須思考如何使櫃體的線與面保持通透性，以符合現代人對於開放式空間的嚮往。保持變更的彈性是當今居家設計的重要原則，亦反映於櫃體的設計上，由於居住者對於機能的需求通常會隨著生活一同產生變化，故具備靈活調整特性的櫃體，便逐漸取代了傳統固定型木作櫃體的普遍性。

TRY!　**貼近使用者習慣，豐富櫃體形式**　———————•

即使維持將立面做滿收納櫃體的設計，亦可回應新時代的訴求，兼具體貼使用者生活習慣以及靈活彈性的特性，例如以中間簍空的櫃體設計滿足親子的收納與展示需求，上方高層的櫃體以開門式的設計收斂視覺的簡潔性，下排則以抽屜形式的櫃體增加收納空間，藉由高度來區分櫃體的形式，實現滿足不同年齡層使用需求的理想

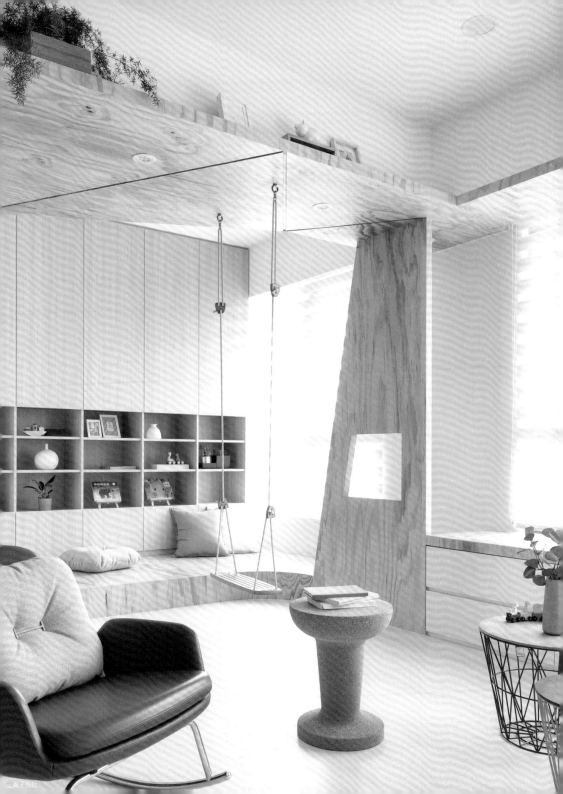

圖片提供＿思維設計

✓ YES　跟笨重的櫃體説 Bye Bye

在傳統的設計觀念中，頂天立地的櫥櫃能增加收納空間，卻忽略了位於高處的櫥櫃對於使用者而言，時常造成拿取的不便，從而降低了實用性。若想要揮別此狀況，可試著採用開放式層架設計，或者直接留白，增加空間使用的彈性，同時減輕櫃體的壓迫感。此外，善用洞洞板以及可移動式層板設計，可包容居住者根據不同的需求，自主的進行調整，甚至也讓櫃體多了展示層架的功能，無形中賦予空間立面更豐富的面貌。

若住家本身坪數不大，又希望能有足夠的收納空間，為了避免大型櫃體占用有限的坪數，可以考慮增設臥榻，並於臥榻下方設計收納機能，如此一來便有足夠的空間得以放置大量的物品，平時臥榻也能成為家庭成員彼此交流談心的場域喔！

TRY!

輕盈鐵架巧妙劃分空間，
電視自由轉向滿足多角度觀看

在具有簡約美感的空間中，一反將電視牆設於主牆面的設計，以具有穿透性的鐵件層架滿足放置電視以及擺設展示的需求，無形中劃分餐廳與客廳區，卻不將視線隔斷，不失為新穎的隔局配置手法。可自由轉動的電視，讓居住者可以於客廳觀看，亦可於用餐時同步觀賞，增加了居住成員日常生活樂趣。

圖片提供＿執見設計

TRY!

跳脫傳統櫃體設計原則，
以曲線擴大空間視覺感

傳統櫃體多遵循垂直水平的原則進行設計，此屋的書櫃卻嘗試突破窠臼，將垂直水平線改為雙曲線設計，並利用直料與橫料的分割比例，使書櫃呈現內凹型，其漸變層次與弧形曲線使空間於視覺產生後退延伸的效果，有利於減輕櫃體的沉重感。

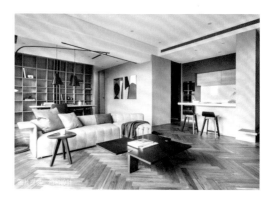

✓ YES 隱形機能設計，滿足收納與美觀

空間中少不了儲藏用的大量體收納櫃，但能如何化解大型櫃體所造成的壓迫與單調感，巧妙融入空間，又將雜物隱於活動場域？整合櫃體的路線能讓收納融入空間，用走到哪、收到哪的直覺性收納，順應生活動線、考慮平日習性就能讓收納事半功倍，進一步也為小坪數空間創造豐富收納機能。

聰明整合玄關櫃、衣櫃、電視櫃、書桌等的機能櫃體，例如玄關的臥榻穿鞋椅到電視櫃、衣櫃一體成形，採用懸空設計更能讓視覺感到輕盈，也能將畸零格局規劃成儲藏空間，並以大面積門片遮掩，巧用門片的隱藏家居用品，讓雜亂的物品藏在視覺看不到之處；在維持設計的美觀上，可將突出的手把，改用內凹把手、沖孔設計或者滑門推拉讓隱藏收納更為全面，也能從淡色、跳色的處理轉化讓櫃體從無聊變有趣。

圖片提供＿均漢設計

協助提供＿懷特設計

TRY! 一體成型的玄關鞋櫃多功能用途

為讓櫃體不顯呆板而具有設計感，210公分高的上下離地懸空設計，使用自然木紋板材擺脫笨重感。櫃體滿足入門後放置鑰匙、衣物、包包、鞋子等各樣收納需求，門片結合沖孔而有透風效果，突出的圓柱木體能掛上大衣或雨傘等用品方便取用。

TRY! 小坪數空間的放大重疊術

右側滑動式的網狀拉門打開後便成女屋主的化妝檯，與臥寢區間隔成為梳妝、書桌二合一小角落。結合了衣櫃設計，平時如果沒使用時關上拉門，一來保持視覺動線整齊的簡練感，再者滿足衣物與飾品收納需求。

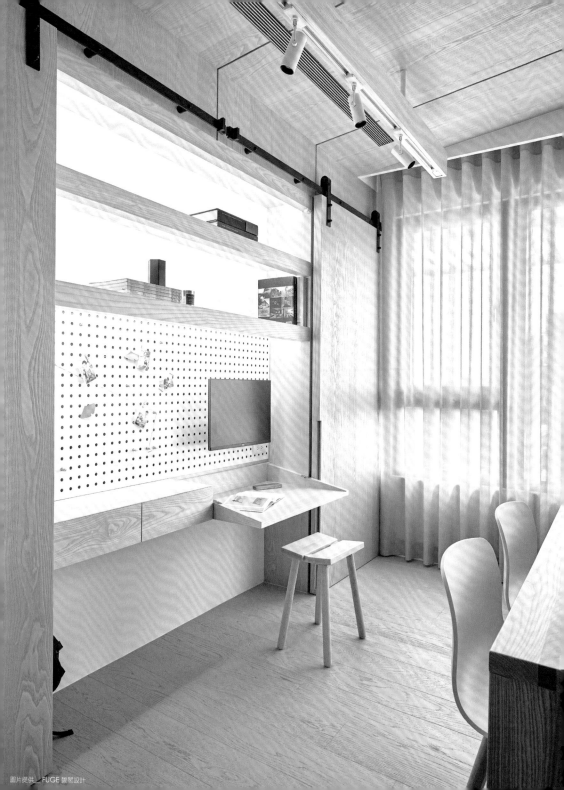

現代人思考居家裝潢時，應該釐清自己需要的機能需求有哪些，並且想辦法在有限的空間內一併實現，可以試著跳脫制式化的思維，賦予單件物品多重的使用方式與功能，讓居住者在使用上更加便利，重疊的功能區等同於釋放出更多空間，環境得以更顯寬闊而不侷促，同時使動線不再單一化，讓生活的步調與節奏能加自由靈活。

× NO

空間功能劃分好明確，彈性運用可能性＝０！

　　在傳統的思維中，總會認為房間數夠多，使用空間才會足夠，因而建商在規劃室內格局時，便會遵循這樣的邏輯，儘管空間本身就不具有寬裕的坪數，建商仍然堅持要以實體牆區隔出房間，造成動線僵化，公領域使用範圍過於受限，有局部空間常態閒置，導致坪效降低的情況。如今在地狹人稠的台北，住宅坪數愈來愈受限，在空間有限的情況下，如何才能無需犧牲任何一項生活需求，讓居住者能被全面的照顧到，益發成為每一位屋主與設計師最重視的課題。

追求無隔閡的相處空間，空間功能分區模糊化

　　近年來蔚為風潮的開放式設計，其實並非僅僅是大眾崇尚國外感住宅的結果，其中亦包含大眾對於住宅的想像，因應實質需求而產生了轉變。實體牆的拆除意味著大眾對於空間明確分區的需求降低，開始嘗試賦予單一空間多元的功能性。而空間功能性劃分的模糊化，雖亦可解讀為現代人對於家庭相處模式，具有更加透明、無隔閡的期待，但並不等同於對於隱私性的需求降低，因而若以門板作為輕隔間，並且在保有視野通透性的前提下，希望能同時兼顧私密性，可轉而琢磨門板的材質使用，例如霧面的毛玻璃、直紋玻璃 …… 等，皆可順利引光入室，並防止完全的透視，滿足隱私的需求。

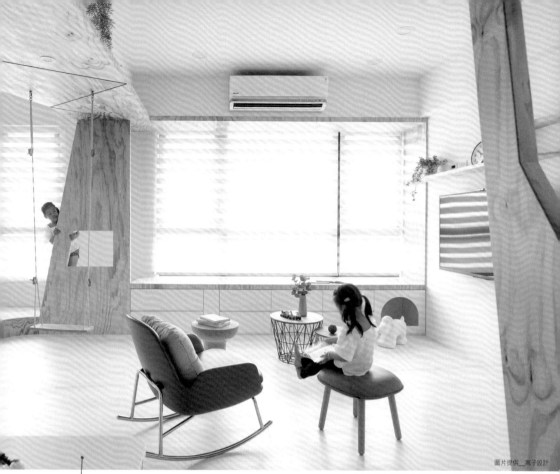

TRY!　**分區邏輯大解放，
依照生活習慣量身規劃**

多功能的分區方式十分多元，可依據居住者的生活
習慣進行規劃，例如將餐廳與書房做結合、削弱
客廳的主體性，預留寬敞的空間兼作為孩童的遊樂
場......等；此外，在房間數變少的條件下，獨立出嬰
兒房與客房的設計大幅減少，轉而傾向於設置與公領
域銜接的多功能室，並且以可彈性開關的門板作為輕
隔間，在需要的時候彈性定義出睡眠休憩區。

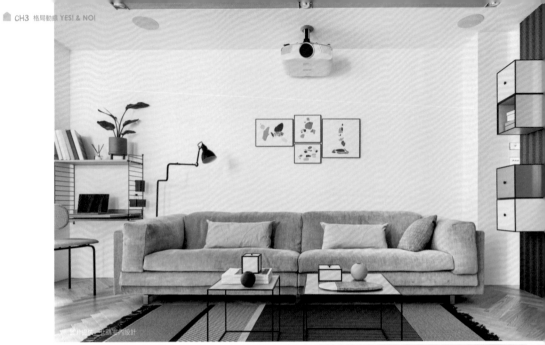

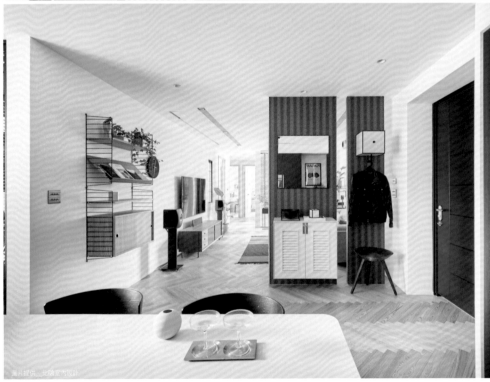

✓ YES 是屏風，也是櫃體好巧妙

　　傳統空間設計為了破除風水迷思，以及隱私顧慮，習慣利用隔牆或高櫃區隔玄關與客廳，容易造成小坪數的空間產生封閉與侷促感，因此越來越多設計師選擇將立面與櫃體做結合，像是利用半高牆面、鏤空隔屏、穿透屏風加櫃體等，以半開放隔間設計，讓區域彼此之間可以適度隔離。藉由適當的尺度拿捏，可以創造出看似獨立，卻又具有相互串聯且開創開闊空間的多重效益。

　　雖然空間坪數是固定無法變動，但透過有用、好用的設計，能貼近使用者真正的生活所需。找出最符合自身與家人生活使用需求狀態，安排得宜，甚至能達到放大空間、將空間坪效極致發揮的效果。若能在設計當中加入舒適、暖心的巧思，結合綠意植栽擺設，就能跳脫樣板房，打造獨一無二的 Cozy Style。

TRY! 若隱若現的鏤空屏風櫃體，豐富空間表情

為了避開入門即見餐桌的情況，在玄關處以白色鐵件組構的鏤空櫃體與下方木頭鞋櫃形成空間的端景，除了讓光線得以穿透，還能展示屋主喜愛的蒐藏品，透過視覺穿透性產生交錯相疊的美感，展現空間層次。

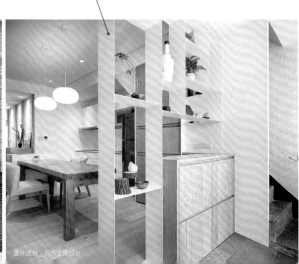

圖片提供＿日作空間設計

圖片提供＿日作空間設計

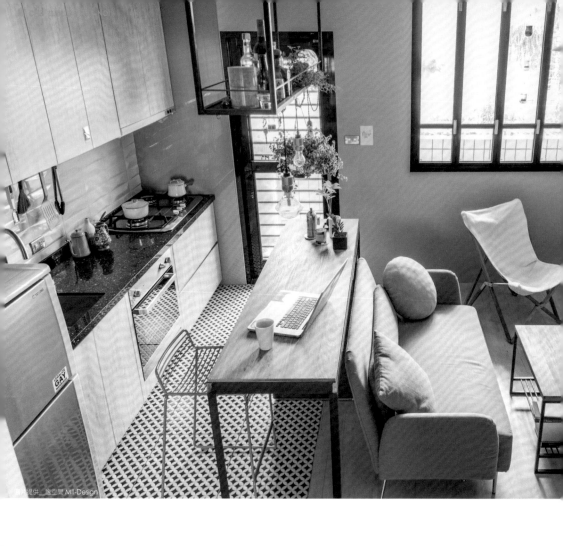

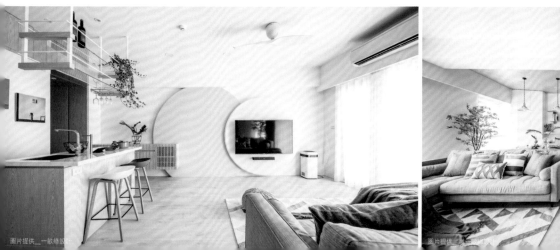

✓ YES 餐廳、廚房、客廳
一室共用

不論是大坪數或小坪數空間，將兩、三個區域結合在一起，形成餐廳、客廳，加上廚房的開放式設計，可以讓整體視覺更加放大、開闊。

餐廚空間受壓縮，與客廳結合滿足生活新型態

值得注意的是，餐廳與廚房，為傳統觀念中不可或缺的居家配置，受現代居住環境不斷被壓縮的影響，它們的存在逐漸成為一種奢侈，加上現代人生活習慣變化，居家餐廚使用頻率下降，如何結合既有的餐廚機能，融入公共場域設計語彙，打造出不只能享受美食，更能與一家人共享「生活」的餐廚場景，是居家設計必須好好面對的規劃重點。

舉例來說，以沙發當作空間的界定，餐廳與客廳彼此相依，善用轉角與立面做收納，讓動線流暢不衝突，若家中坪數較小，必須將餐廳、客廳、廚房合一，可以利用懸吊櫃切分用餐區與客廳，再搭配隱藏式餐桌的中島吧台，放大餐廚坪效。

TRY! 小坪數空間放大術

為了在9坪的空間中創造出最佳坪效，設計師將廚房、客廳、餐廳結合在同一區域，設置懸吊櫃在用餐吧台上方，添增收納機能。選用木製夾板搭配黑鐵設計成可當作餐廳與工作書房的吧台，讓公領域發揮最大效益。

TRY! 一次整合廚房、餐廳、客廳，
展現空間多重魅力

以往家居設計充斥木作隔間，現代住宅追求的反而是開放式空間，設計師利用木頭原色與白色配搭出日式和風感，將中島廚房、客廳、餐廳整合在一起，形成開闊大器的公領域，破除多隔間造成的侷促擁擠。

✓ YES 旋轉電視牆、電視柱，走到哪看到哪！

一物多用的設計對坪數不大的居家空間相當實用，無論是多功能的旋轉電視牆或者是電視柱體，前者不僅能增加更多收納機能，後者則可取代實牆，減少隔間量體讓坪效增加。一般旋轉電視牆能增設影音電器收納櫃，最大的價值即是讓一台電視輕輕一推就達到雙邊收看的效果，甚者有些結合隔間牆的功用，但要注意旋轉電視牆要計算好電動旋轉馬達的乘載重量，預留線路維修口。

360 度旋轉電視牆，生活樂趣零死角

如果想要更大的空間坪效就要打破制式實體隔牆的思考，不能以單一方向性的思維來思考空間。一般電視牆尺寸約 180 公分（寬）X200 公分（高），會佔掉約 1～1.5 坪空間，電視柱算是整合空間的極佳提案。360 旋轉的輕盈電視柱結合軌道，讓屋主在客廳、餐廳、廚房皆能觀賞到電視，並且襯托俐落空間氛圍。

圖片提供＿＿懷特設計

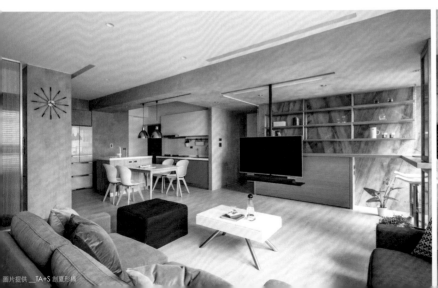

圖片提供＿＿TA+S 創夏形構

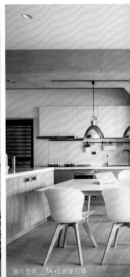

圖片提供＿＿TA+S 創夏形構

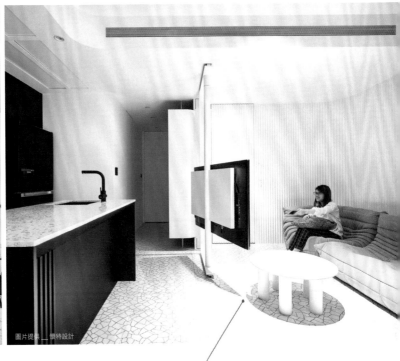

圖片提供＿懷特設計

TRY!

提供全方位零死角的觀賞角度

設計師採非單一方向性的空間思維來考慮
電視牆的存在，改採能360旋轉的輕盈電
視柱，擺脫巨大量體的電視牆魔咒，省下
空間也增加客廳至廚房的視野，間接讓採
光的問題一併獲得改善。

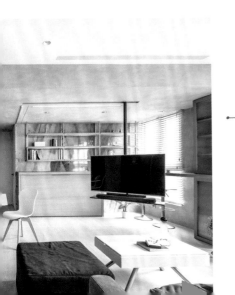

TRY!

活用柱體機能，讓公共空間更寬敞

在開放式客、餐廚公共空間，因應機能空間的
配置，僅以傢具做為界限，再懸掛360度旋轉
電視，打造不受限的觀影體驗，讓彼此機能交
疊且空間之間有了連結，範圍擴增同時讓機能
共享，儘管坪數不大但來客數多時也不會顯得
壅塞。

Chapter

生活感居家
從這裡開始！

當住家的硬裝設計扣合居住者的生活所需，便已經成功了一半，而另外一半則需要倚靠裝飾性的軟裝設計來達成。家具軟裝決定著住宅空間的美感呈現，亦是展現居住者個人品味與風格的重要指標，例如經由挑選混搭的家具、於旅行中累積的紀念品、個人收藏的藝術品 …… 等，都可以透過居住者自主思考的擺設與陳列，使其代為訴說自身的性格與故事，進而實現獨一無二的生活感美學。

如果你有毛孩子，與寵物共居的巧妙設計！

隨著少子化愈趨明顯，寵物經濟卻年年增長，家的定義已然改變。而多了毛小孩共居的日常，自然有不同習性的照顧需求，但透過空間的共好設計，運用巧思改變動線、材質多些耐抓耐磨的考量、軟件挑選複合機能的款式，人和寵物都能共享舒適愜意的好日子，讓毛小孩的陪伴無壓無憂，身心靈更療癒。

圖片提供 __ 羽筑空間設計

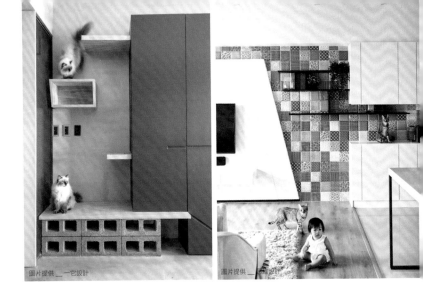

圖片提供＿一它設計 圖片提供＿一它設計

Detail

空間風格化繁為簡，硬件融入多元機能

空間的設計風格要看你和寵物的需求拉鋸有多少？
陪伴歲月有多長？若情願當貓奴，居家空間想變身
寵物遊樂園，則建議以淺色基調簡化貓洞和跳台的
線條；若傾向工業風，則可以自然粗獷的材質，搭
出毛小孩的戶外感。尤其微型住宅，不妨利用裝潢
結合彈性伸縮的傢具。此外，空間設計也要有現在
到未來的彈性，最好融入人貓共用的複合機能，不
管未來寵物「用與不用」都毫無違合感。

■ **Plus+**：玄關的木格柵既是貓跳台，
也可放鑰匙。空心磚加上層板就是穿
鞋椅。而若於淺色空間點綴花磚，讓
貓後的紋色融於背景，也是有趣的亮
點。若為小坪數空間，牆體下方結合
伸縮餐桌，拉開也可當書桌，收進則
讓出貓的遊戲場。

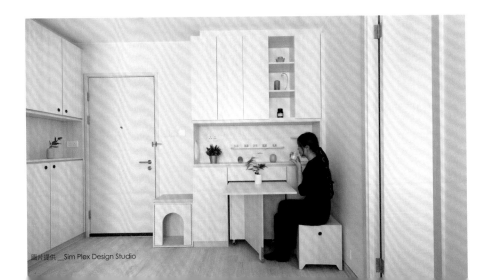

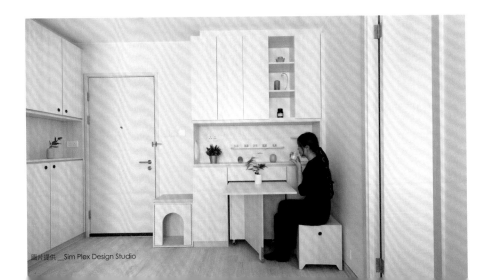圖片提供＿Sim Plex Design Studio

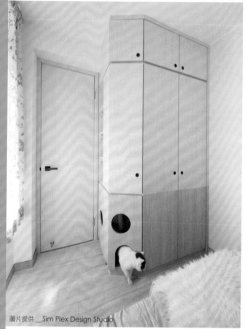

圖片提供 __Sim Plex Design Studio

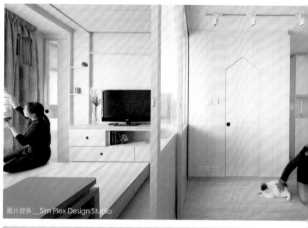

圖片提供 __Sim Plex Design Studio

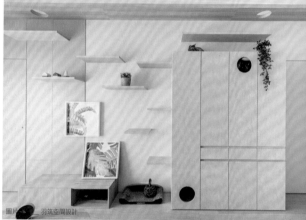

圖片提供 __羽筑空間設計

■ **Plus+：** 為減少貓鳥共居的接觸，可藉臥房動線拉開遠距，各於房內打造寵物好窩，如衣櫃結合貓屋，或曬太陽的平台。公領域則以活動性輕隔間來減少寵物彼此暴衝攻擊的可能。

Detail

不同物種和年齡，分隔或共處都各安其所

不同家庭成員有不同的寵物偏好，有的不同物種和諧共處，有的天生處於敵對。而若青銀共居，又各養寵物，好比鸚鵡和貓咪，空間動線就要特別區隔，除了藉臥房各分束西來劃開寵物領域，公共場域也可透過架高地板和滑軌拉門，降低寵物穿越行走的意願。而若家有數貓共居，則可藉一排矮櫃錯落挖空幾個貓洞以藏貓砂盆，讓貓咪各得其所。值得注意的是，必須考慮寵物的年齡體能，讓融入櫃體的貓洞有高低之分，以滿足各階段的共享需求。

圖片提供＿Sim Plex Design Studio

Detail

充滿童趣的斜屋頂，毛小孩好想住

簡潔明亮的空間，可運用高挑天花裝飾
三角斜頂揉合溫潤質感，如住小木屋一
般，增添了童趣想像。而若空間格局不
大，房間門片也可以斜頂為形，透過前
後進退的門片遐想一片木屋風景。此
外，通透的門窗材質也可引景入室，藉
窗台外推，結合長沙發或臥榻，就能和
毛小孩在陽光下一起發懶；廳堂大門以
橫式木格柵嵌合玻璃，不僅篩落漂亮的
光影，也拉近毛小孩與戶外的距離，用
眼睛捕捉花園人影的流動。

■ **Plus+**：用毛小孩的角度打造好
住的空間，既有引景入室的戶外
感，也有窩在小木屋的溫馨調。一
切自然簡單，但不忘揣注細節，於
斜屋頂下輔放地毯，生活更有感。

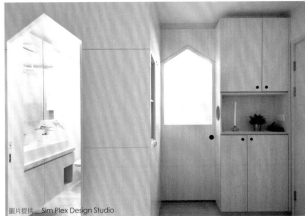

圖片提供＿Sim Plex Design Studio

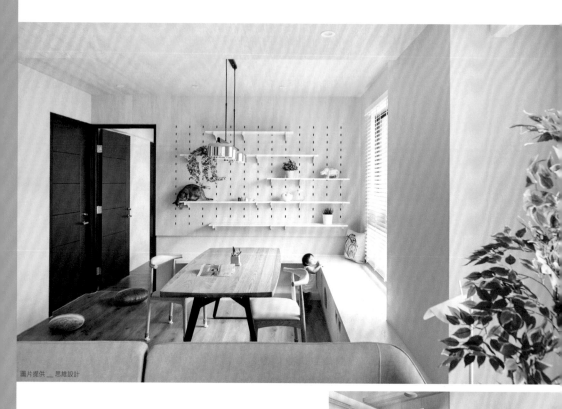

圖片提供 __ 思維設計

■ **Plus+**：貓跳台也可結合洞洞板，但需考慮貓咪跳躍的力道，不妨用膠強化，增加穩固性。窗下臥榻的貓洞可呈現錯落的線條，牆上的層板數量也不宜太多。

圖片提供 __ 羽筑空間設計

`Detail`

貓元素收整於牆櫃，空間線條不零碎

若是一片大牆，可藉封閉式櫃體延伸出層層而上的輕盈層板，既當貓跳板，也可裝飾植栽或展示物件，虛實錯落有致，搭出亮眼的電視牆或書牆。唯層板的規格、數量和間距，須拿捏貓的體型、整體的視覺美感和機能需求。此外，櫃體是貓洞的最佳載體，圓形洞孔必須適合窩居的尺寸；貓廁也可藉臥榻、矮櫃或玄關椅藏得不露痕跡。至於著重清潔和秩序的臥房和書房，是否要開貓門則視貓主人需求而定。

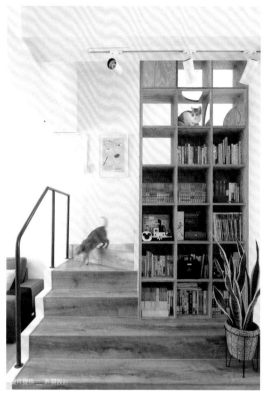

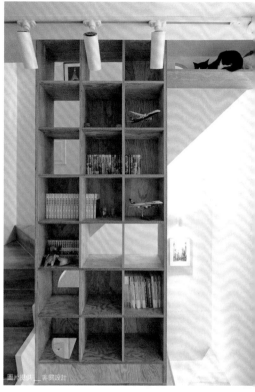

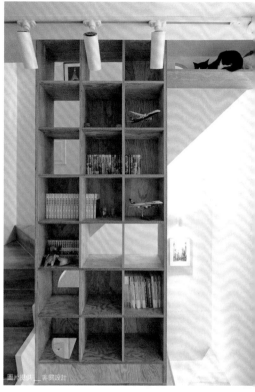

Detail

層層格狀的書櫃，變身貓咪小豪宅

若住透天別墅，可藉樓梯結合直上二樓的多功能書櫃，打造全室最亮眼的端景。尤其書櫃層層格狀的特色，可收放藏書，也可展示收藏品，更可虛實相間鑿孔為貓洞，讓頂天的大書牆變得不厚重也不單調；當貓居其中，各有姿態相互映照，更覺盎然生趣，頂天書櫃儼然變成貓咪們的小型豪宅。特別是設計師又跳脫一般圓洞設計，開出不同面向的扇形，甚至連梯壁也開了扇形口，讓貓窩居窺探屋主之餘，也可隨著主人的移動腳步，直接穿洞循階而上。

■ **Plus+**：扇形開口的尺寸，需先拿捏好貓咪的身形體積。此外，從一樓到二樓的梯壁介面，可順勢從書櫃延伸打造出木作平台，作為貓梯階上的小小基地，主人上下樓梯也可與貓孩共樂。

圖片提供 ＿ 一它設計

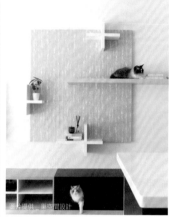

圖片提供 ＿ 東空間設計

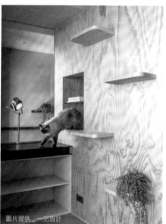

圖片提供 ＿ 一它設計

Detail

可串連的貓跳台路徑，增設貓步伸展台

無論是貓跳台或貓洞的裝置，都要預設一路串連的動線，打造輕鬆好玩的遊戲區。如若櫃體的貓洞之間相距遙遠，即需思考中段再架設幾階貓跳台；上下吊櫃之間也不妨加裝一道檯面，讓貓咪輕鬆跳上跳下，亦無礙於陳設物件的機能，或以植栽妝點綠意。此外，也可為優雅的貓步設計一道伸展台，透過狹長型的層板串接不同的場域，無論靠近天花或橫過牆中央，都是最美的牆上風景，讓身處客、餐廳的家人隨時引貓來探。

■ Plus+：若伸展台靠近天花，建議於上方裝設插頭，以用小型吸塵器維持乾淨。此外，若有閣樓，不論規劃為健身房或休憩區，樓梯扶手可連結女兒牆收尾，讓貓漫步或閒臥，生活處處有伴。

供一宅設計

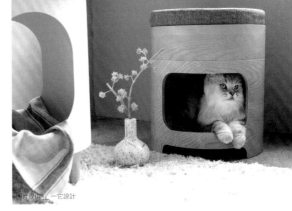

圖片提供｜一宅設計

Detail

傢具軟件耐抓耐髒，地坪耐磨好清潔

軟件配置須耐磨耐髒，以貓抓布為質料的沙發，搭配好清洗的麻布地毯，都是愛貓族的好物選品；結合貓洞設計的茶几和矮凳，也可隨時移動不同場域陪伴一家大小。木製傢具亦最好選用防抓材質，如樺木夾板的髮絲紋，或防抓生態板飾面，不僅不怕刮破，甲醛量也比一般木皮低，可減少對人體和寵物的健康傷害。至於地坪選材，除超耐磨木地板外，具有自然質感的自流平水泥地坪也是好選擇，不僅硬度高可耐磨，無接縫也易清潔。

■ **Plus+**：木作裝潢宜少用貼皮，以免刮傷。若用油漆，亦有甲醛的環保問題；因此空間風格若屬灰階色調，不妨改用樂土，既抹出質樸又溫潤的牆感，又可調節濕度，是和毛小孩共好的貼心選擇。

Case 1

以生活為尺度衡量格局分布，
素雅低調詮釋與貓孩的踏實日常

文、整理__王馨翎　資料暨圖片提供__嚴嘷嘷　攝影__Emma

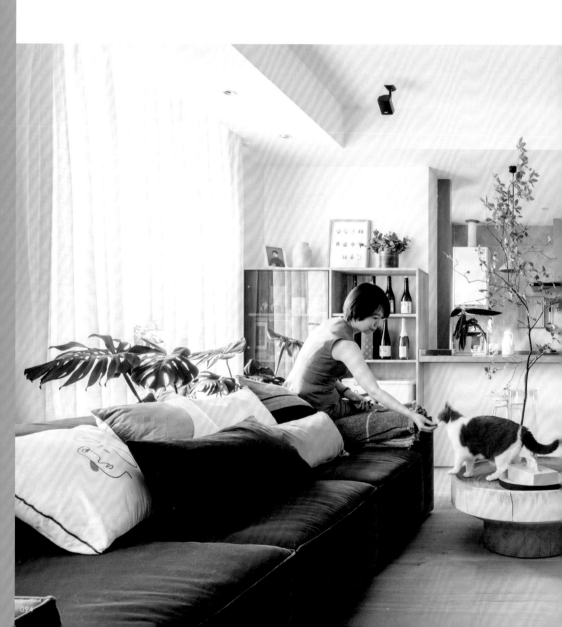

家，對於每個人而言，都具有不同的意義，也懷有著不同的想像與憧憬，而生活型態雖人人各有不同，但希望回到家能放鬆身心，無須拘泥更不會感到侷促的這種期待，卻是人共有之的。此間位於大陸南京江蘇老街區的中古房，乘載了一對由於工作緣故，時常分隔兩地的年輕夫婦對於「家」的理想。夫婦倆都是牙醫師，女主人基於生涯規劃從廣州來到南京，準備自立門戶開設牙醫診所，男主人則是長年外派至日本、韓國兩地工作常駐。

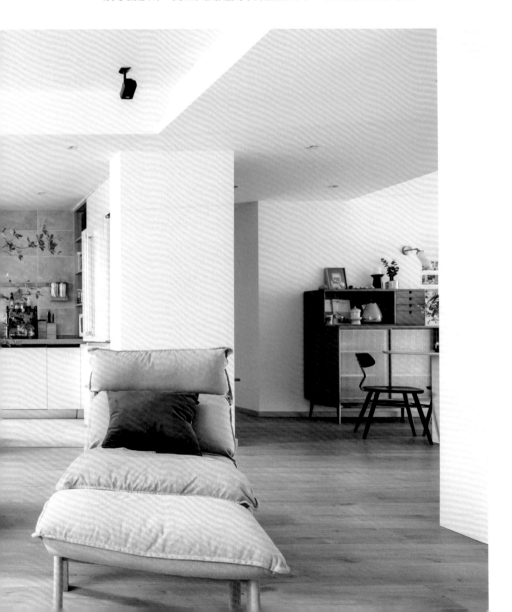

由於兩人工作皆十分繁忙，因此在設計的過程中，設計師嚴暐鄢只能把握少數的見面機會，與屋主夫婦確定設計方向。設計初期，屋主夫婦便簡潔明確的闡述了對於家的需求，希望這個空間能讓他們卸除工作繁忙的疲憊感，而兩人的共同興趣是看電影，因此在晚間用餐時，能一邊觀賞電影對它們而言，是最佳的放鬆方式；另一方面，搬到南京不僅須面對生活環境的轉變，同時也處於事業的開創與上升期，因此家中具備完善的辦公空間亦是重要的需求；最後一個須納入設計考量的重點，便是如何讓隨著他們來到南京的 3 隻毛小孩，能獲得更加自在與舒適的生活空間，並且使人與寵物的共居能減少衝突、增加親密感。「在滿足屋主的需求之餘，如何讓這一家人能從陌生的南京找到真正的歸屬感，是我認為最重要的事。」嚴暐鄢更進一步說明這是他在發想設計時，最重要的核心概念。

空間乾坤大挪移，挪出貼近生活的樣貌

此屋原格局為 3 房 2 廳 1 衛 1 廚房，且房間的面向全部朝北，從玄關進到客廳須走過長長的過道，導致有許多零碎的空間無法被有效利用；臥房與客廳的大小分配失衡，客廳佔有的面積過大，使得臥房空間被壓縮，且公私區域之間並無良好的銜接，讓動線單一且僵化，無法達成靈活運用空間的理想。為了讓空間與屋主的生活重新建立連結，嚴暐鄢決定打破既有的格局，重新分配空間各區域的面積。首先，將兩個面積較小的臥房打通，並且將隔牆去除，改造成具有兩扇完整大窗的客廳，此更動亦讓自然光得以順利地導引入室內，而原本封閉的廚房，也藉由捨去一道牆面使其與客廳相連，並且利用增設的吧台作為銜接與區分空間的樞紐，同時實現屋主一邊用餐一邊觀看電影的心願，而原屋的餐廳區域則改造為次臥，可供偶爾來做客的親友借宿一晚。

雖然吧台已能滿足平日裡屋主夫婦兩人簡單的用餐需求，但若有朋友前來一同聚餐，或者想要與對方共度正式的餐飲時光時，仍需要餐廳空間來容納這些活動，為了解決這個問題，嚴暐鄢將包含了冗長過道的原始客廳區域，改造成兼具餐廳與工作區功能的空間，同時亦需保有通道行走的順暢度，因此餐廳的面積較原先小巧，但已足夠夫妻二人獨自使用，即便接待友人也不至於擁擠；另外，為了滿足女主人喜愛閱讀的性格，嚴暐鄢首先調動臥房入口位置，並將此區與臥房的共用牆做了雙面使用的處理，而與工作區相連的牆面被設計成了書櫃牆，充分滿足女主人放置書籍的

Data

成員
2大人、3隻毛小孩

坪數
約38坪

格局
2房2廳2衛1廚房

建材
水磨石、瓷磚、木地板

設計師
嚴暐鄢（HH齋）

需求；主臥也因入口位置的更動，得以於其中增設長達 5 米的更
衣室，並與衛浴相連，一舉優化了空間的功能性與便利性。

　　設計初期，嚴暟暚分享最大的困難在於，家中的長輩囿於傳
統的思維，不太能諒解將 2 房打掉改造成客廳的作法，幸而有屋
主夫婦的支持，才得以讓這次的格局改造順利進行，而在改造過
後，主臥與次臥分布於空間的兩端，互不干擾，客廳與廚房相連，
良好的採光得以照亮全區，並且由於空間分布銜接得宜，因此縮
短了客廳、餐廳、工作室、臥房等各區域的行走距離，半開放式
的空間增加了家庭成員互動的頻率，也兼顧了公共性與私密性。

Cozy Space

Point | **捨棄閒置的臥房，
以開放式設計創造通透視野**

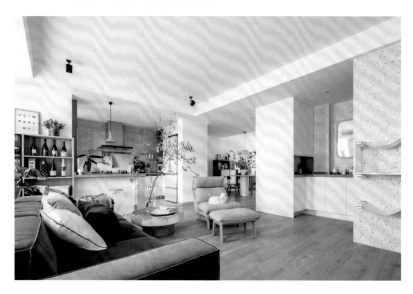

釐清屋主實際生活所需的臥房數後，嚴暟暚將多餘閒置的2間小坪數臥房打通，隔牆全數拆除，改造
為嶄新的客廳區域，並將其中一面牆設計為大型壁櫃，不僅提升收納機能，也結合了電視櫃的功能，
平時能將電視收於其中，讓空間保持俐落簡約的調性。有別於往常將多人沙發面向電視的擺放方式，
嚴暟暚堅持以能令屋主感到最放鬆、最舒適的方式來安排放置的方位。

Cozy Decor

Point 2

增設吧台，
滿足屋主休閒用餐需求

由於屋主夫婦兩人工作繁忙，較少親自烹調食物，因此鮮少
產生油煙，但為了滿足簡易的烹飪功能，嚴蟑螂保留了廚房
卻作了些微更動，例如改變了廚房工作台的方向，以及藉由
開放式設計使其與客廳銜接；中島吧台的設計，不僅巧妙的
將客廳與廚房區隔開來，也滿足屋主夫婦倆一邊用餐一邊看
電影的休閒需求。

**有別於公區域的素雅，
以臥房色彩詮釋屋主內心熱情**

在討論整體空間的色彩計畫時，女主人外表雖看似高冷，其實內心既熱情又奔放，特別鐘情於較為飽和強烈的色彩，但由於公區域所占面積較大，故建議屋主採用素雅溫和的色調，以免造成視覺的壓迫感，因此公區域多以木質調與純白色作為主色調。而女主人內心對於強烈色彩的渴望，則轉由私領域－臥房來實現，嚴暠婑採用了女主人最喜歡的紫紅色與墨綠色於空間中局部的點綴，營造出神秘與內斂的尊貴感，將公區域的木質調性延伸至臥房中，舒緩色彩的強烈張力，果真獲得恰到好處的平衡。

Point 4 **滿足屋主製作手帳的習慣，
以洞洞板收納材料一目了然**

原始客廳的長型空間，被改造成雙人工作區，2.6公尺長的實木桌可滿足屋主夫婦倆同時辦公的需求。而女主人平常工作時是個高冷的女醫師，私底下卻是個喜愛親手製作手帳以及攝影的文藝女孩，因此嚴嘉特別設計了掛置於牆面的洞洞板，提供女主人收納其蒐集多年的手帳小工具，旁邊的空白牆面則留待其貼上自己的攝影作品。此外，工作桌的右手邊便是一大片落地玻璃拉門，因此白天不用開燈也能獲得良好的採光，同時也能提供植物足夠的日曬。

Point 5

**以水磨石打造貓牆，
避免刮傷易於維護**

於客廳中，嚴暐暐實現了屋主希望能給予3隻毛孩
自在的生活空間的理想，以水磨石材質製造了一面
獨立的貓牆，並且於牆上設計了給貓兒遊戲的跳
台，由於水磨石耐磨耐刮且亦於維護的特性，得以
減輕屋主清理與修復的負擔。此外，將貓牆設置於
公區域中，無形中增加了寵物與人的互動機會，使
彼此的關係更加緊密。

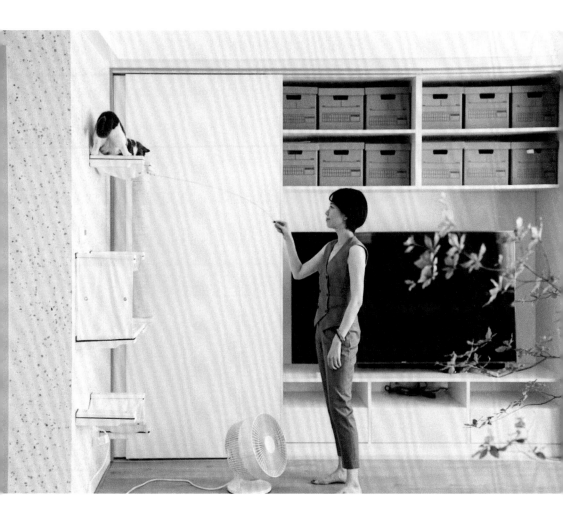

如果你喜歡玩味色彩，把握配色原則零失敗！

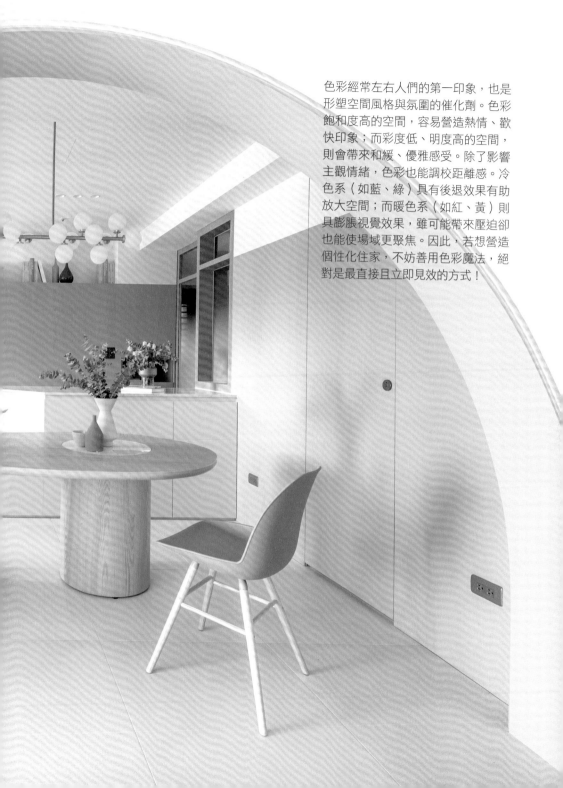

色彩經常左右人們的第一印象，也是形塑空間風格與氛圍的催化劑。色彩飽和度高的空間，容易營造熱情、歡快印象；而彩度低、明度高的空間，則會帶來和緩、優雅感受。除了影響主觀情緒，色彩也能調校距離感。冷色系（如藍、綠）具有後退效果有助放大空間；而暖色系（如紅、黃）則具膨脹視覺效果，雖可能帶來壓迫卻也能使場域更聚焦。因此，若想營造個性化住家，不妨善用色彩魔法，絕對是最直接且立即見效的方式！

圖片提供＿ 良人一室

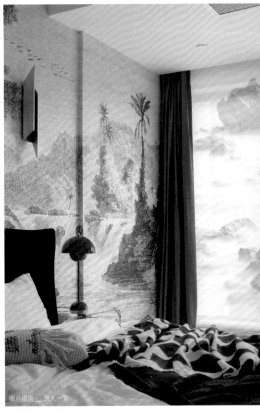

圖片提供＿ 良人一室

Detail

用灰階統合色彩創造小空間亮點

此屋為坐北朝南格局，一入門就進到廚房，因此透過
增設玄關來使動線合理化。為使偏暗的玄關更有活
力，利用灰綠牆與紅色系地磚對比。強烈配色因為融
入了不同的灰階調和，反而使畫面有了如喬治·莫蘭
迪畫作般的寧靜恬淡；卻又因地面錯落拼貼的紅色三
角色塊，而有了更跳躍的視覺感。搭配小弧度的圓拱
線條拉出牆面落差，以及白色手型掛鉤和黑色圓環點
綴，讓平凡過道空間也有了藝廊般的裝置感。

■ **Plus+**：玄關底端以黑色高櫃
做收納，透過雙色拱門的中介；
既有地材差異帶來的內外分野，
又可銜接廚房櫃牆立面做視覺延
展，狹小的玄關不再窘迫，反而
予人充滿趣味的驚喜感。

Detail

圖紋牆可藉家飾顏色微幅點綴

此房雖為長輩房，卻跳脫傳統中規中矩印象，利用素描壁紙鋪陳空間主題。圖紋線條雖繁複，但黑白色的簡潔使場域氛圍不顯浮躁，反而充滿悠然氣質。此外，為凸顯使用者個人特色，刻意從業主父親攝影集一張青綠色鳥蛋的照片中擷取色彩用於窗簾，並於床頭安置一盞亮紅檯燈做跳色，讓整體畫面更有生氣。而金色扁長型壁燈不僅維持畫面完整性，同時又可增添高貴感，吻合尊長房的屬性。

■ Plus+：用中式風格床頭櫃呼應背景氛圍，且櫃體上的金色五金還能和壁燈色彩相互呼應。透明的玻璃櫃體不僅減少了色彩撩亂，也讓素描紋壁紙能更完整呈現。

片提供＿＿眾人一室

Detail

以暖色調回應空間屬性，強化豐盛感

餐廚空間與飲食需求息息相關，不妨利用色彩冷、暖潛移默化，振奮食慾或烹飪情緒，讓煮與食都能更加樂在其中。廚房與玄關相鄰，延續地磚色系，在廚房採用了偏橘的牆色來同中求異。暖色系應用在廚房難免給人燥熱聯想；但牆面下半利用了帶紋理的人造石與素面櫃體的黑收斂了膨脹感，搭配玄關大開窗採光與灰色地材這些元素的鋪陳，皆讓場域增添溫馨少了壓迫。

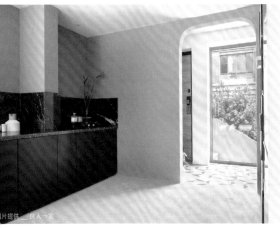

片提供＿＿眾人一室

■ Plus+：做色彩配置時需全面考量，這在開放式住家中，因大量留白及略差遮牆，讓廚房的橘、客廳的綠、餐桌的黃能銜接串聯而不相互干擾，同時又藉由跳色巧妙凸顯了各區屬性。

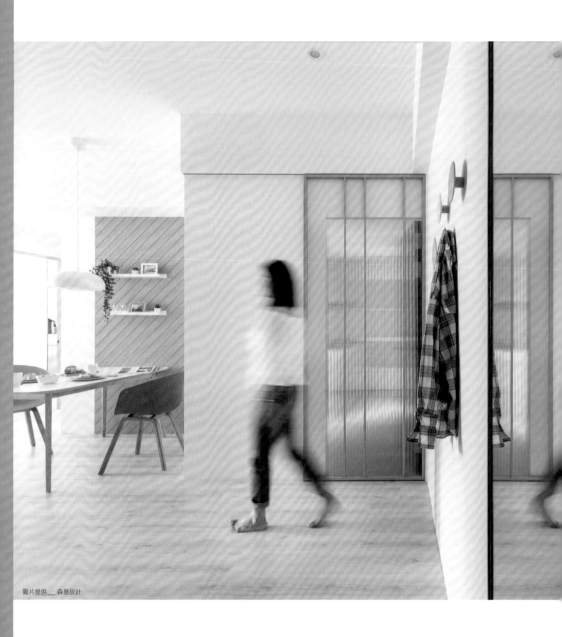

圖片提供＿森參設計

←

Detail

善用線條讓色彩表情更生動

色彩雖然是直觀又能迅速調度空間氣氛的幫手，但要讓2D色彩產生3D立體感，絕對要懂得善用線條。此屋由於開門見灶而有風水的疑慮，因此利用直紋的長虹玻璃搭配藍綠色細邊框來製造屏風端景；玻璃溝縫不僅滿足視覺遮擋需求，也讓配襯色彩顯得更活潑。而餐桌旁的藕粉色牆同樣是入門焦點之一；除了用顏色對比、材質虛實落差增添趣味外，還在牆上鏤刻斜向溝縫，讓整體畫面更加活潑。

■ Plus+：門片內部為儲藏室，因此利用三角造型內凹當作隱形把手；雙色搭配增加美感，又可藉由白色滿縫強化推拉的順暢度，還能和藕粉牆上溝縫相互輝映，達到一舉三得的設計效果。

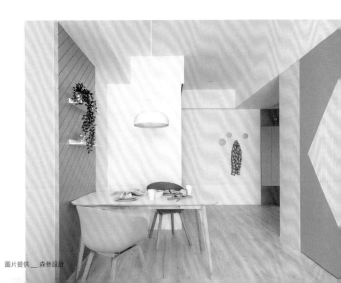

圖片提供＿森叄設計

圖片提供 __ 晟角制作

Detail

多彩空間須以大量留白平衡視覺

打造北歐風住家時，除了常見的白與原木色調之外，不妨可以更大膽的利用明亮的對比色彩激盪出設計感。此空間除了以斜向動線與拱門線條來堆疊場域變化外，莓紅與薄荷綠的對比搭配，則是讓人一眼難忘的風格推手；搭配上橘、藍撞色沙發更讓繽紛印象升級。要使多種色彩共融而不撩亂的秘訣，就在於背景的大量留白；而略帶灰的白，能降低純白反射的視覺刺激，在統合整體的效果上會更舒適合宜。

> ■ **Plus+**：冷暖對比較為相近的色系，更能凸顯明快的居家氛圍，而多彩空間要記得適時引入些許深色線條或小色塊點綴，不僅有助增加視覺穩定，還能加強層次感。

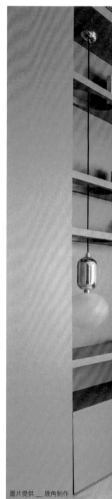

圖片提供 __ 晟角制作

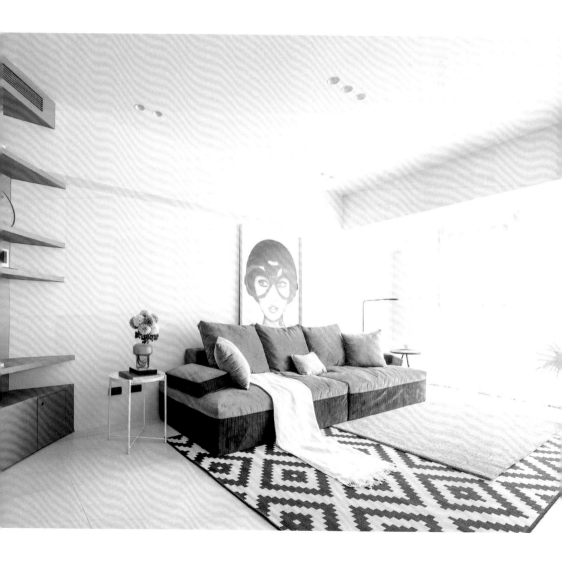

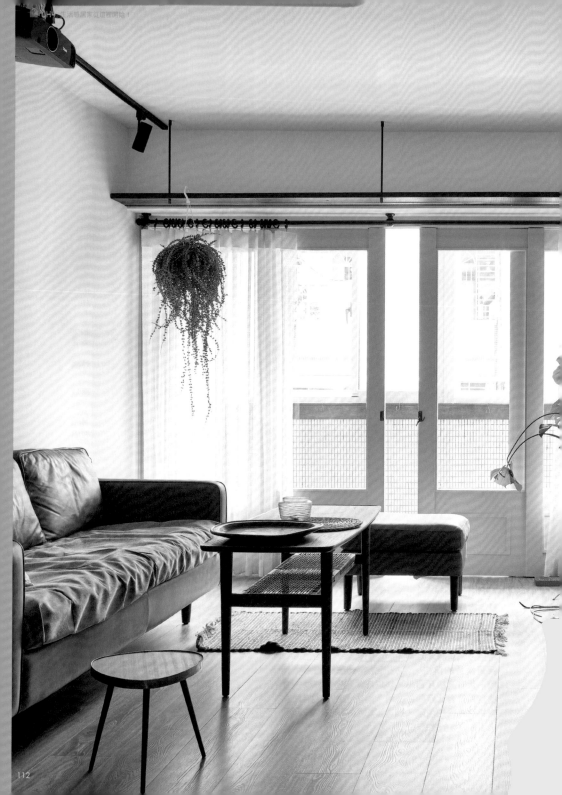

case 2

一點蒐藏、局部植入喜好的色彩，
讓家的模樣更貼近自己

文＿余佩樺　資料暨圖片提供＿地所設計

這間屋齡約 37 年的老屋，格局方正、房間數
也充足，但受早期建築規劃影響，部分出入口
位置不佳、動線也迂迴，進行翻修時，屋主
希望透過設計改善原屋問題，另也期盼家的模
樣能更貼近自己。地所設計在微幅調整格局尺
度、修繕老屋問題後，多以傢具、傢飾定調空
間，將屋主喜歡的老件融入其中，輔以適度留
白作法，滿足女主人樂於搭配、變化的喜好，
時時替家妝點出不一樣的味道。

從環境優劣勢中，找到最合宜的空間配置

因早期建築規劃方式，使格局出入口位置不佳，連帶也造成動線上較為迂迴；再者，原先衛浴雖有兩間，但空間尺度窄小關係，使用上較不便利。另外，此空間向陽條件理想處在於自玄關入室後的右側帶，另一旁左側帶雖鄰近社區天井，但光線未盡理想，再加上樓下即為營業餐廳，也需將油煙氣味問題一併納入考量。

綜觀上述問題之後，設計者首先將兩間衛浴位置做了調整，更把主臥衛浴的洗手台採取獨立開放形式，如此一來合理銜接一旁的更衣室，自盥洗到換妝打扮的行徑動線也能變得更加合宜；而另一處的客衛，隨廚房空間打開後，出入動線也不再感到突兀。向陽處佳的地帶，安排作為客餐廳、次臥、主臥之用，至於另一處則安置了書房、廚房以及更衣室，從環境優劣勢中找出合宜的格局配置，同時也能滿足生活所需。

設計留點彈性，滿足日後想做變化的可能性

至於在內裝上，設計團隊則藉由傢具、傢飾以及色系的鋪排，來展現家的姿態。由於女屋主喜好打扮，自然對於家的期待，也希望能藉由「搭配」來展現家的不同面貌。

本身對於老件相當感興趣的女主人，原先住家就是運用過去自身蒐藏的二手物件來做妝點，搬遷至新居，也希望能延續過去的風格喜好，於是，設計團隊多以老件傢具、傢飾來形塑各個小環境的機能，略帶點古樸、復古味道的單品，清晰定義場域之餘也豐富了空間表情。「正因為知道女主人樂於替家做搭配、變化，空間設計上刻意不做太滿，好讓女主人在日後能依季節、心情甚至喜好，替家做不一樣的妝點。」。

除了傢具、傢飾，設計師也嘗試運用色彩來替空間做不一樣的詮釋。延續軟件佈置的概念，在次要牆上做了大面色彩的表現，不僅使整體環境有了重心，視覺也有了另一層的變化，更重要的是，也同時滿足女主人日後想更換顏色的渴望。

Data

成員
2大人

坪數
36坪（含陽台）

格局
3房1廳2衛

建材
花磚、磁磚、塗料、
木地板、玻璃

設計師
地所設計

Point I **依循向陽條件，
決定機能的配置**

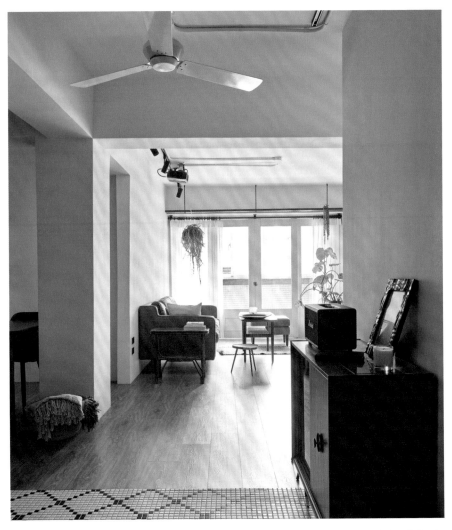

室內向陽條件最佳的位置在於自玄關入室後的右側帶，在與屋主討論後，一致認為採光條件佳應配置
活動頻率相對高的機能，因此將客廳、次臥、主臥安排在這一側，家人處於這些空間能獲得好的光
線，同時也能得到陽光的照拂，自然生活起來也就更感舒適。

Cozy Space

Point 2

**修飾格局尺度，
重新抓回空間應有的舒適比例**

早期格局規劃方式，會利用隔牆盡可能地替環境創
造出最多的格局數，看似效益很大，但相對也縮限
了空間感受。在這次調整上，設計團隊除了將廚房
隔牆剔除，製造開放的感覺，同時也將次臥的尺度
做了調整，找回整體該有的舒適比例，行走之間也
不會覺得狹小、侷促。再者也因為隔牆的位移，結
構柱體也順勢表露了出來，讓屋主身處其中能感受
到建築本體，增添不同的空間味道。

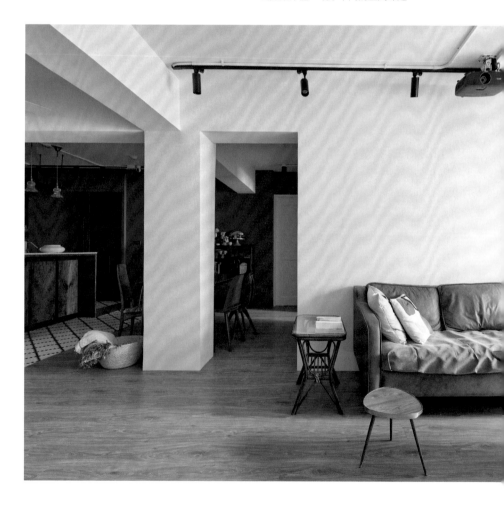

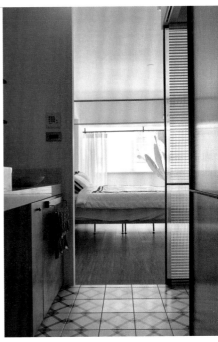

Point 3 **位置轉個向，
讓衛浴更合理銜接其他空間**

原格局就配有兩間衛浴，但空間尺度過於窄小的關係，使用上相對不方便，再者出入口位置也使得動線上較為迂迴。考量衛浴兩側分屬主臥與更衣室，為了有效串聯彼此，便決定將衛浴的位置做了調整，同時也把主臥衛浴的洗手台設計為獨立開放形式，如此一來合理銜接兩旁的空間，自主臥要進到更衣室拿取衣物進行盥洗的行徑動線也能變得更加合宜。

Cozy Material

Point 4 修飾格局尺度，
重新抓回空間應有的舒適比例

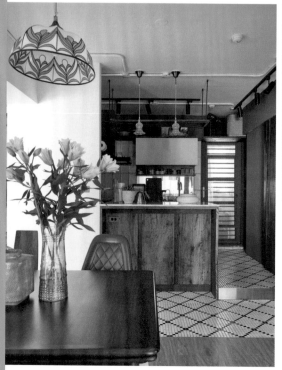

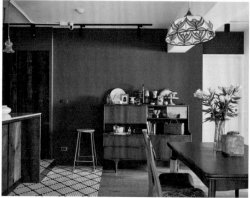

不喜歡地坪做制式鋪排的屋主，期望材質表現上、配置上都能做點變化，讓空間到視覺都很與眾不同。對此，在來回地選材過程中特別訂製黑白兩色馬賽克磚做拼接鋪設，並自廚房內蔓延至餐廳區，由於材質安排的基準點是與格局有相對應的，因此不會造成凌亂，甚至還能有效控制各個空間上的比例，不僅視覺感官更加有趣，整體的空間感也更佳良好。

Point 5 地磚＋紗簾，
替主臥重新找回陽台設計

原主臥格局本該有個陽台，但先前屋主已做了外推處理，但現今的屋主很希望能找回陽台的感覺，在有所限制之下，設計師透過不同的地磚做環境上的分界，同時也讓紗簾安置於地坪界線上，在不同材質的幫助下，清楚做了不一樣的環境劃分，更重要的是替主臥重新找回陽台空間。

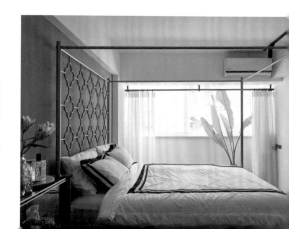

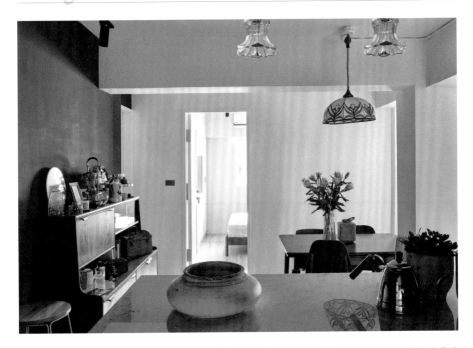

Point 6 **善用次牆勾勒色彩，
創造不一樣的視覺變化**

屋主喜歡色彩點綴居家，但又不希望用色過多或是濃厚，幾經討論後，決定在靠近餐廳、廚房一帶的端景牆做上色處理，由於它屬於環境中的次要牆，在這進行大面色彩的展露，無須擔心影響整體設計，反而還能帶出空間層次的作用。日後業主若想替牆面重新上色，既不會綁手綁手也能更隨心所欲。

Point 7 **用屋主自身蒐藏做妝飾，
帶出家的生活感**

喜好打扮的女主人有許多包包蒐藏，地所設計靈機一動，提議何不妨將這些蒐藏物品置於玻璃櫃中，一來這些物品有了安置處，順勢解決收納問題，二來也能利用這些藏品作為居家裝飾、展示的一種，擺於主臥一隅成為小環境的端景，亦成功帶出家獨特的生活感。

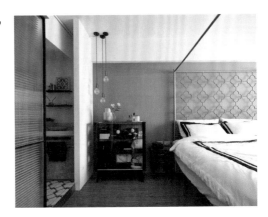

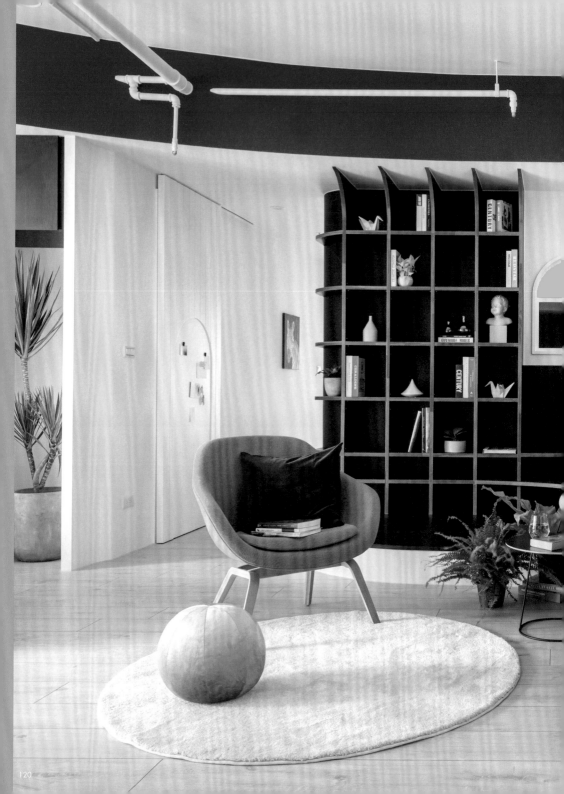

Case

3

溜滑梯、書牆為生活軸心，
形塑多彩個性北歐親子宅

文、整理__Patricia　資料暨圖片提供__寓子設計

不同於以電視為主的傳統型態，屋主夫婦更希
望能營造親子共樂、共讀的生活氛圍，於是設
計師調整場域比例，溜滑梯、書牆成為軸心，
展開與孩子共享的童年開心時光，圓弧線條、
自然動物的軟裝與圖騰設計，讓黑白個性北歐
風多了童趣溫馨氣氛。

以閱讀、滑梯玩樂為軸心，貼近需求、凝聚情感

　　26 坪的老屋改造案例，為了更扣合屋主訴求與孩子親密互動的需求，摒除傳統格局的設計思維，公領域一反過往以電視牆為主的視覺設計，反而特意縮小電視立面，並將原始一房也縮減尺度，部份擴充變成公領域的一部分，利用環保塗裝板材創造出架高多功能區，整合書牆、溜滑梯玩樂功能，開放式層架也能讓孩子收納玩具，家的生活重心因而有所轉移，全家人不再被電視綁架，而是聚集在此陪伴孩子閱讀、玩遊戲。

　　另一方面，廚房隔間也一併予以拆除，除了汲取明亮舒適日光為首要，在兼顧動線與實質電器收納的需求的考量下，中島廚區採取斜角造型設計，面向客餐廳的位置設定，也讓料理者能隨時保有與家人們的互動。不僅如此，兩間孩房回歸基本生活需求該有的空間尺度，藉此增設獨立儲藏室，公領域使用更具彈性，也可減少固定櫥櫃的侷限與壓迫。

自然、動物主題佈置，打造個性童趣親子宅

　　希望能展現具有個人風格的生活感居家，呼應屋主本有的特質，在以白為框架的基底下，置入較高比例的黑色木紋塗裝板材，將其打造為書櫃、溜滑梯量體，一方面在天花板與大樑之間飾以綠色勾勒，輔以局部粉橘色調妝點廚房壁面、主臥衛浴填縫、客廳單椅等材料與軟裝佈置運用，讓黑白個性北歐宅多了一點溫馨、柔和的調性。除此之外，櫃體、架高地板、房門部分則加入圓弧線條語彙，使空間更為柔軟、放大之外，亦加強孩子玩樂的安全考量，同時帶入自然、動物主題畫作與圖騰，像是玄關的鸚鵡、廊道為斑馬、孩房選搭大象，並以不同層次的灰階打造三角形山丘狀，三角形區域為精算比例而來，正好成為單人床頭的造型；另一間孩房則刷飾彩度較高的塗料，運用高低房子造型結合開窗表現童趣感，弧形小窗也具有通風與引入日光功能。

　　傢具配置與擺放也朝向彈性、自然的形式，目前以一張粉橘單椅為主，未來即便增加也建議是輕巧的二人座為主，避免家人框限於沙發、客廳的生活模式，餐椅款式不成套的選搭，更能展現屋主喜好，主臥房邊几也選擇活動傢具，無須框限於對稱，更機動的使用以便於日後生活的轉換。

Data

成員
夫妻、一子

坪數
26坪

格局
3房2廳、儲藏室

建材
鐵件、系統板材、塗裝板、
磁磚、超耐磨木地板

設計師
寓子設計 蔡佳頤

Point 1

**溜滑梯創造親子玩樂閱讀，
凝聚情感與互動**

有別於一般制式的格局，將廚房隔間拆除與客餐廳
整合之外，特意縮減電視牆的比例，以及縮小一房
釋放為公領域，並利用架高地板結合書牆、溜滑梯
設計，讓生活重心不再以電視、沙發為主，而是透
過閱讀、玩樂凝聚父母與孩子之間的互動。

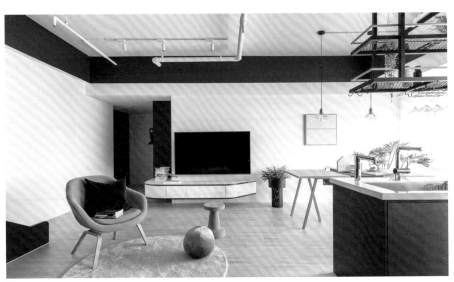

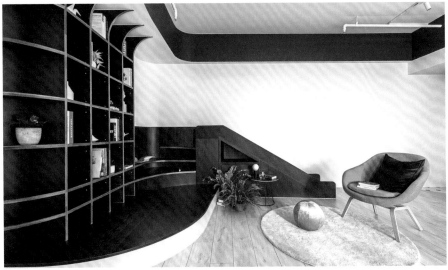

Cozy Lightning

Point 2

軌道燈、筒燈給予基礎亮度，
吸頂燈、立燈創造生活感

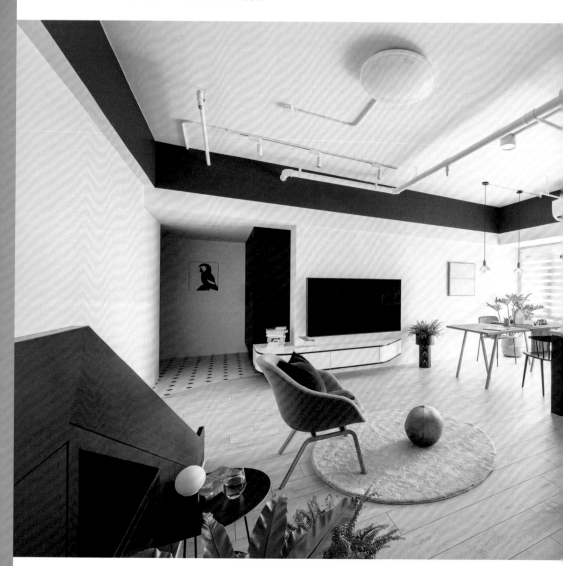

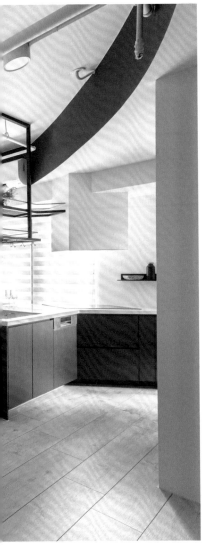

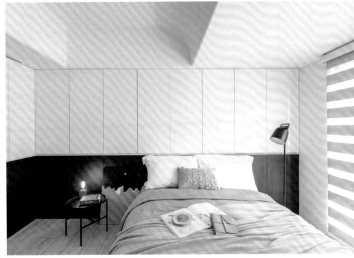

此空間經過隔間的微調後，公共廳區自然光挹注範圍擴大，由於公領域捨棄天花板的施作，因此多以吸頂燈、筒燈、軌道燈、吊燈等照明規劃為主，軌道燈、筒燈提供聚焦式光線，吸頂燈、吊燈則是提供情境氛圍，不過這裡的吸頂燈更具有可調光功能，可根據需求調整亮度，增添實用性，私領域臥房除了天花配置吸頂燈之外，床頭兩側則搭配活動燈具，既可靈活使用也多了些生活感。

Cozy Material

Point 3　**著重綠建材運用，
搭配磁磚跳色賦予個性**

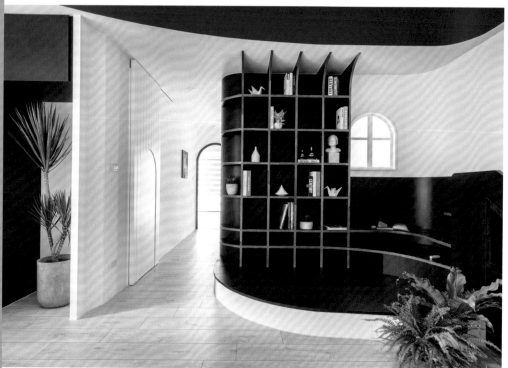

營造生活感的親子空間，重點不在於材質的獨特與圖騰設計，反倒是關注於材料是否符合綠建材標準，例如公領域便大量使用塗裝板材，減少現場木作灰塵、噴漆對環境與人體的影響，私領域則是選用系統櫥櫃，透過設計與配色，跳脫單調之感，另於玄關、廚房、衛浴空間適當選搭磁磚鋪設地壁，像是衛浴利用防水漆配磁磚的雙色設計，賦予鮮明個性與風格。

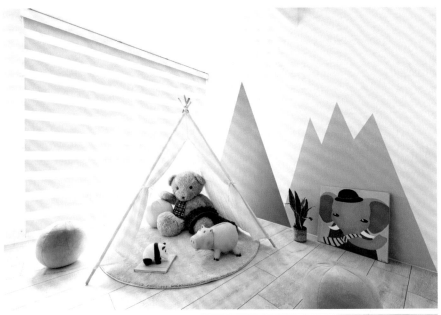

自然主題打造趣味叢林想像

Point 4

空間顏色設定上以較具個性的黑色為主軸，輔以自然、趣味的配色與傢具軟裝做為搭配，像是不同場域所選搭的多彩動物畫作，玄關鸚鵡、廊道斑馬、孩房大象，添加童趣感，另外像是餐廳則搭配與天花收邊一致的淺綠畫作，加上綠色植物佈置，營造悠閒寧靜的感受，而畫作上一道桃粉線條，也巧妙與客廳單椅、廚房壁磚形成呼應，透過粉嫩色調的些微點綴，為黑、綠貫穿的空間注入柔和、溫馨氛圍。

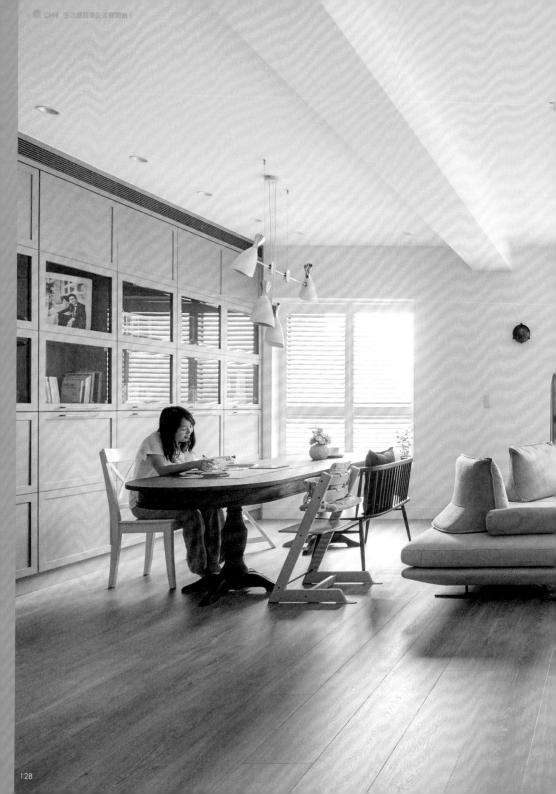

以色彩堆疊氛圍、劃分空間，
居家生活優雅自如

文、整理＿陳婷芳　資料暨圖片提供＿Hao Design 好室設計

這是一對注重家庭相處的父母，希望孩子能夠從小參與、學習家庭事務，和孩子一起閱讀、畫畫、玩樂，為家人準備日常的飯菜三餐。Hao Design 好室設計瞭解屋主對家的情感與依賴，將重點放在公共空間的整體功能規劃，不必因為有了孩子而手忙腳亂，實現了一家三口小家庭優雅的生活。

放大公共空間，增進家人互動交流

本案業主為一對夫妻，育有一名幼子。男主人為一名醫師，有長時間在家閱讀、辦公的需求；女主人本身為幼兒心理治療師，目前是全職媽媽；兒子吐司則好客、活潑，正值對一切事物都保有衝勁的年紀，在自己的小小王國盡情揮灑好奇心。由於在屋裡活動時間長，並且在家料理三餐，廚房算是重度使用空間，設計師根據女主人擅於收納的生活習慣，以廚房動線重新統整公共空間。

在設定為開放式空間設計之後，首先將廚房與書房兩個獨立空間原有的隔間拆除，甫入門即可見客廳、遊戲區、書桌兼用餐區、開放式廚房集結為一，利用傢俱將各區塊功能性劃分出來，不論是在中島備料，抑或於具有複合性功能的大桌面辦公、用餐，面向遊戲區便於隨時追蹤孩子動態、對話。而視覺上的穿透性可能造成的雜亂無章則仰賴為女主人量身打造、絲毫不差的收納櫃體解決，使空間在視線上能夠保持一致地俐落。

兼具個性與美感，量身打造空間機能

針對每個空間的主要使用者而設計貼近個人需求的機能細節。陳鴻文設計師表示，廚房規劃經過最多回討論，廚房櫃體依女主人習慣的作業模式分配，依序為乾貨區、小家電及崁入式電器，並且廚具採用杏色，符合女主人偏愛的雅致質感；櫃體門片皆可完全收納至兩側縫隙，敞開時也不影響料理時來回奔走的多向動線。通往陽台的後門則一併使用鄉村風格門片修飾，菱格開孔除了視覺上更活潑外，也達到對流通風的效果。

空間較小的玄關除了配置鞋櫃，從門口延伸一個小區塊作為儲藏空間，猶如秘密基地般的拱門造型與爬梯讓孩子在其中穿梭自如，平台下方有個可放置嬰兒推車、學步車等外出及日常備品的空間，剛好補足玄關收納機能。女主人希望家中有活動空間可以讓孩子玩耍的地方，但不必太童趣，溜滑梯採用可收納式設計，階梯與斜面精準密合，可毫不費力推拉收起放大整個公共區域的空間；由於男主人有健身的習慣，正好利用溜滑梯加強結構的支撐作為單槓功能，單槓有高有低，大人小孩都能使用，使玩法有更多變化。

客廳傢具以精簡為原則，一張複合式功能大桌面結合收納巧思，對內單向抽屜能迅速清空桌面應付辦公及用餐需求，筆電手機專用插座保持俐落美觀；而選擇法國品牌 ligne roset 沙發床，席地而坐時可拿下椅背使用，若有客人時，也可作為單人床，讓傢具用途應變靈活。

Data

成員
2大人、1小孩

坪數
45坪

格局
2房2廳1廚房1衛

建材
義大利復古花磚、特殊土質塗料、實木染白、滑梯樺木夾板染色、杏色實木烤漆廚櫃、杜邦仿石紋人造石、MASTER超耐磨木地板

設計師
Hao Design 好室設計 陳鴻文

Point I **全方位照度測試，
打造均勻舒適的室內照明**

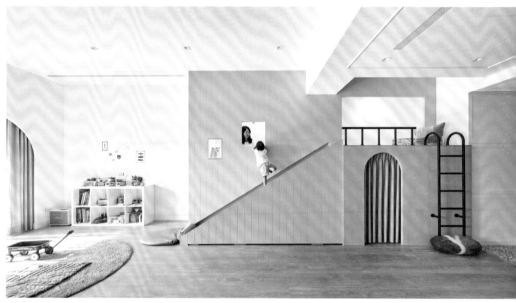

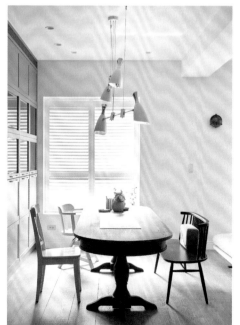

Hao Design 好室設計事先使用測照度儀器，
為每個空間設定適合的照度，客廳照明設計
重點採取仿玄關的嵌燈，擴散型嵌燈打下來
的光線均勻，複合式功能大桌面則有四盞嵌
燈投射各個角度，使得整個廳區照明自然
舒服，中島與複合功能大桌面則搭配吊燈聚
光，也為空間注入裝飾語彙。整體空間為暖
色光，營造溫馨氛圍，重點區域需要操作的
台面則選擇4000K暖白光，充足照明比暖色
調更重要。

Cozy Space

Point 2　**複合式共用桌，
增加空間感**

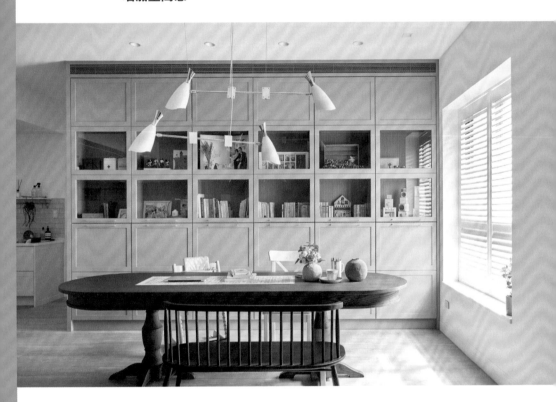

在拆除書房與廚房隔間之後，因已預先設定中島，設計師特別訂製書桌和餐桌複
合使用的多功能實木桌，保持寬敞的空間。由於男主人喜愛老件，這張多功能實
木桌挑選灰橡染胡桃色，類似煙燻橡木的質感，在桌面下設計一個開口抽屜式的
層架，轉換用餐狀態時，即可將書桌物品快速收納在層架裡；並且還有將插座內
崁進桌底下的小巧思設計，在兩隻桌腳預留地插，如此一來即不會造成桌面在用
餐時有溝槽或很多插座孔的不便性。

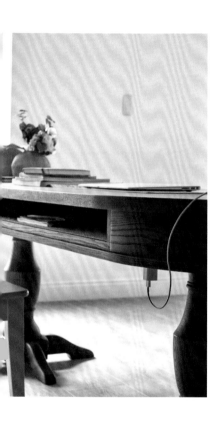

美觀實用兼具，收納最大化

Point 3

隨著現代社會以小家庭為主，小家電已取代嵌入式家電的廚房機能。為女主人量身設計的廚房，完全依照女主人料理習慣，咖啡機、小烤箱、水波爐等等小家電收納脈絡井然有序。系統櫥櫃門片實木烤漆，廚具面積大，整面杏色看上去非常雅致，平常櫥櫃打開時，門片可收進兩側，不占空間，讓動線寬敞流暢。

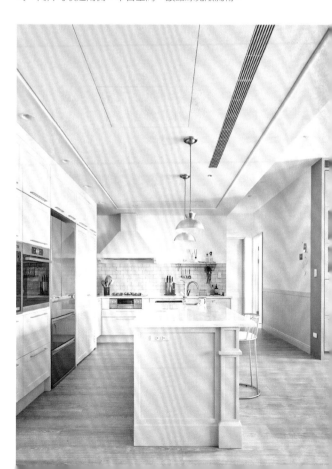

idea

3

如果你喜歡自己搭配傢具，大膽嘗試多元混搭！

圖片提供＿＿北鷗設計

由於購屋族年齡層的下降，以及身處於網路資訊發達的時代，美學培養的渠道愈來愈多，屋主可輕易透過網路搜尋心中嚮往的居家風格樣貌；另一方面，獨立品牌選物店、主打二手古董老傢飾店 等紛紛崛起，逐漸取代傳統專營品牌代理、代客訂製的傢具商，成為大眾選購傢具時的首選。近幾年軟裝設計的概念導入台灣，潛移默化地影響了大眾對於傢飾搭配的重視度，透過傢具的選購與混搭，展現個人品味與風尚，表述自我的生活主張，絕對是當今居家軟裝設計的核心精神！

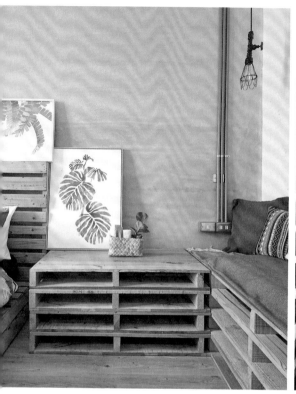

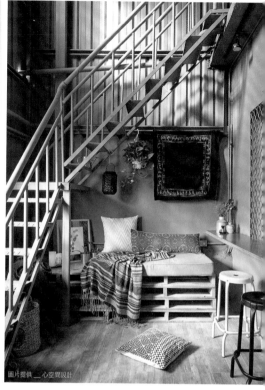

圖片提供 __ 心空間設計

Detail

藉由材料表述鄉愁,保留家鄉質樸韻味

來自屏東東源村的屋主,具有排灣族的血統,回到家鄉部落後決定翻修長輩留下的舊屋舍,希望能藉由空間的改造將部落文化植入其中,使其成為傳承文化的載體。鐵皮、木棧板等材料雖然反覆出現於空間中,卻無保守陳舊之感,由於設計師以新穎的手法將其轉化,例如將木棧板堆疊為座椅、櫃體......等,以及為鐵皮漆上高級灰色料,並以帶有民俗圖騰的軟件妝點,不僅保留了自然質樸的氛圍,同時表述了過去原住民於社會上,職業選擇備受侷限的處境,反之也暗喻著白手起家的根基,具有時間過渡的含意,對屋主而言也是比較熟悉且親切的元素。

■ **Plus+:** 以輕裝修的方式完成室內硬裝設計,使空間保持純粹感,輔以傢具軟件的搭配,經營展現個人風格的居家樣貌。可利用變動性高的配件來再現風格想像,例如:抱枕、窗簾、地毯......等,可趁季節遞嬗與特殊節慶的到來,更換佈置的軟件,豐富不同視覺角度的景觀。

■ Plus+：位於餐廳上方的燈罩特意選用綠色圖騰款式，為空間注入綠意，除了照明效果，也將位於上方的樑柱包覆住，實現視覺的美化。

圖片提供 __ 鞠躬上場空間設計

Detail

將春天的氣息注入家中，以自然材家飾強化氛圍

經由格局的調整，優化了採光條件，自然光得以順利流入室內，照映在材質運用、結構線條皆簡約俐落的空間中，營造踏實、無距離感的生活感氛圍。希望能讓室內常存春天氣息，於傢具配件的材質上，選用籐、棉麻等表現原始質地的材料，佐以粉嫩如花海的地毯，層層堆疊春日意象。

北歐與中式格調的融合，原木傢具盡展獨特情韻

屋主夫妻二人，分別喜愛中式風格與清新的北歐風，設計師試圖同時滿足兩人對於居家樣貌的期待，於中式風格中揉入北歐精神與元素，找出兩種風格的共通點，例如藝術感塗抹的壁色，富有手感紋理，恰好符合北歐崇尚自然有機的理念；傢具材料選用原木材質，保留其不規則狀，深色木質扣合了中式風格的沉穩調性，不修邊幅的線條，亦表現出並存於北歐風格中的粗獷與精緻氣質。

■ **Plus+**：為了同時扣合中式與北歐風格的調性，沙發、地毯的選用皆以中性色調為主，並且以棉麻材質道出閒適感。撿拾漂流木訂做而成的單椅，成為獨一無二的裝飾單品。

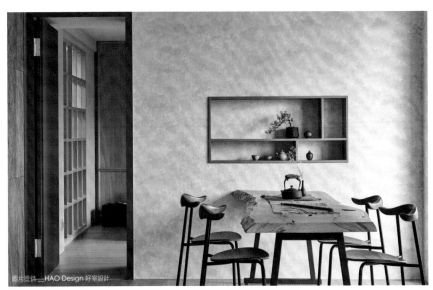

圖片提供 ＿HAO Design 好室設計

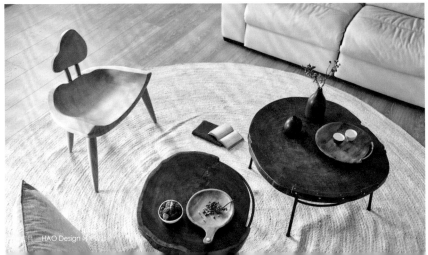

圖片提供 ＿HAO Design 好室設計

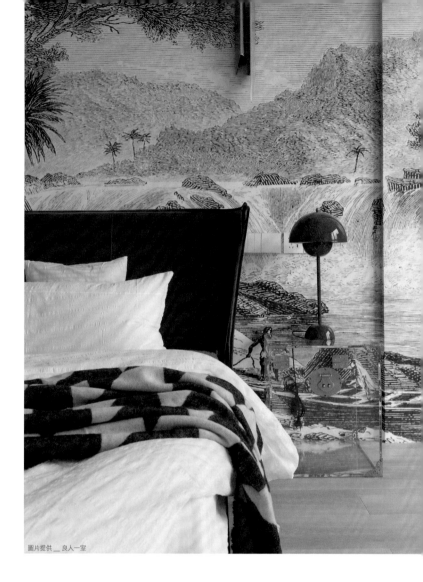

圖片提供 __ 良人一室

Detail

揉合傳統與現代時尚的長輩房

壁面鋪上素描描繪的自然景觀壁紙，以內斂的灰色調營造沉穩氣息，符合長輩房的需求，而源於美學上的考量，以局部的跳色呼應一樓公領域的色彩，透過綠調窗簾與紅款經典燈飾為空間注入亮點。床邊的透明玻璃茶几，融合了傳統中式造型，以及現代材料的表現，玻璃的輕透感使其可融入具有豐富元素的空間中，而不顯得笨重與違和。

> ■ **Plus+**：玻璃櫃上的金屬邊角，與壁上的燈飾相互呼應，為莊重沉穩的長輩房添加些許尊貴氣息。

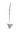

淨化天地壁材料色，以傢具色彩豐富視覺

屋主本身具有開放的心態，擁有嘗試突破常規的勇氣，因此給
予設計師的發揮空間也很大。設計師將妝點空間的主力讓給了
從款式、造型到色彩都獨具特色的傢具軟件，刻意使天、地、
壁保有了純淨特質。將精挑細選的經典設計款傢具，進行不成
套、大膽地混搭。角落的綠色沙發，以及窗邊出跳的亮黃色餐
桌，打破常人挑選傢具時慣性的保守態度，因而得以成功攫取
眾人的目光。在擬定焦點跳色主角後，其餘單品可回歸中性色
調的選用，以利空間整體色調的整合。

■ **Plus+：** 畫作的暗黃色與餐桌
的亮黃色形成呼應，鏡面材質的茶
几，玩味映照反射的效果，於視
覺上彷彿從空間中騰居起來了。
此外，角落以野口勇的紙模型落
地燈強化藝術氣質。

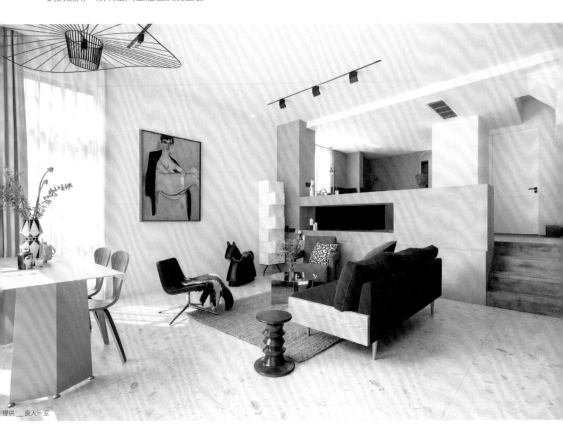

提供＿＿良人一室

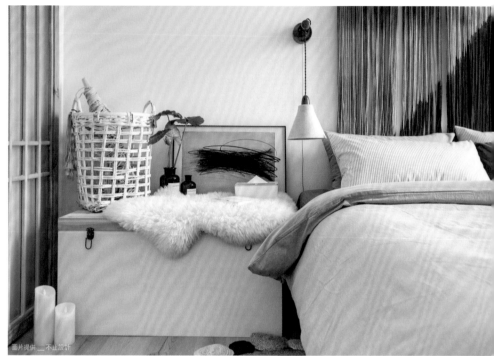

圖片提供 __ 不止設計

↗

Detail

利用老木料營造純樸田園風，傢具選物呼應空間調性

全室散發著木料的溫潤質樸感，具有歷史刻痕的木料桌板、櫃體、裝飾樑……等，讓生活的足跡不言而喻。餐廳放置著請木工師傅以榫卯結構製作的大型原木多功能桌，可供用餐、聚會、閒聊、辦公等，刻意選用不同造型，材料卻相近的餐椅做搭配，使空間更顯活潑；燈飾與地毯選用麻繩質感，表現熱帶渡假風情；會客區的軟飾陳列亦延續整體調性，畫作、抱枕的色調皆呼應大地色系，生活感的堆疊與經營遍佈各個角落。

■ **Plus+**：臥房的軟件裝飾亦展現自然樸素之美，延續公領域中性色調的溫和寧靜，床頭以編織藝術飾品取代普遍的畫作懸掛，揮灑波西米亞式的不羈風情。

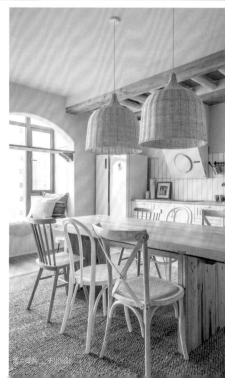

圖片提供 __ 不止設計

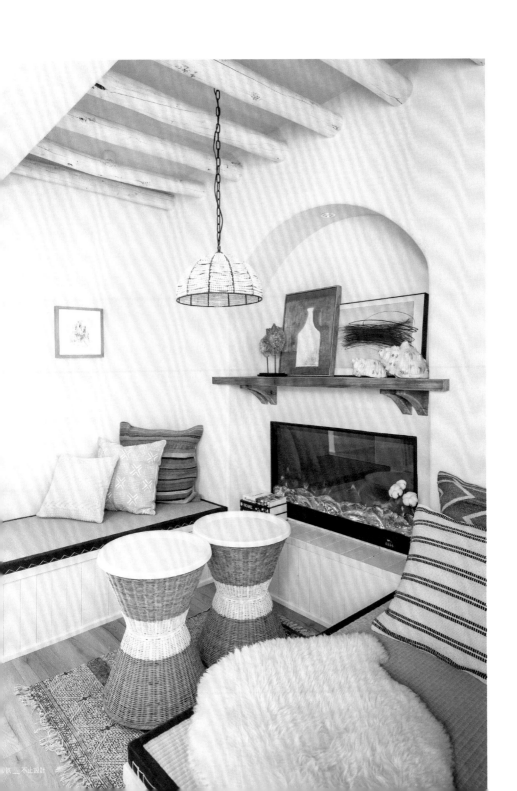

Case 5

幾何線條、色塊與老件蒐藏，
貼近生活的情感之家

文、整理__Patricia 資料暨圖片提供__物杰設計

我們不需要客廳！顛覆過往的設計需求，開創出有別一般住
宅的格局配置模式，開放廚房、餐桌為主軸的生活核心，
拉近家人的互動分享，抽離複雜的材質與工法，透過簡單線
條、大量運用收藏的復古老件傢具傢飾，添了溫度與情感的
家，獨一無二、無可複製。

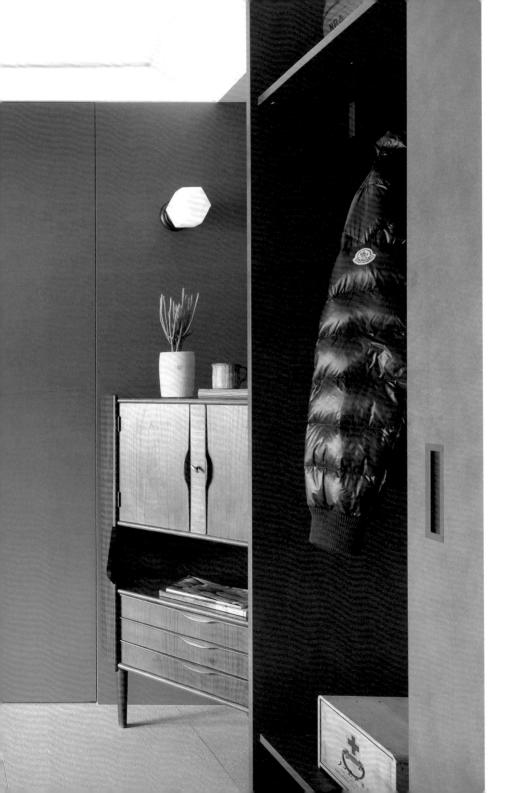

Cozy Decor

Point 2 **簡化基礎照明，搭配活動燈具
增添氣氛與亮度**

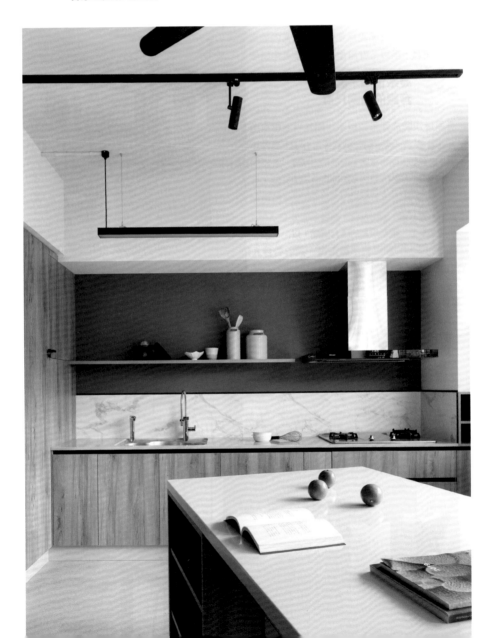

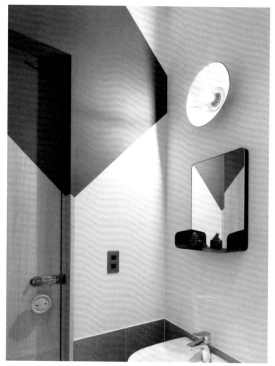

此案相較於一般住宅減少許多基礎照明的配置，除了因應瓦斯管、冷媒管必須包覆的天花板，其餘皆多半保留原始天花結構，並設定於每個場域的四個角落著量配置筒燈、軌道燈給予適當基本的照度，例如廚房以線形吊燈提供水槽、工作檯面光源，軌道燈聚焦於中島、白板牆，其他多以各種吊燈、壁燈形式補強光線的亮度，也讓情境照明增添生活的氣氛。

Cozy Material

Point 3

以材質原色質地呈現，
回歸簡單純粹

空間的簡化、不過度處理，完全體現於材質的使用上，餐廳側牆選用亞麻壁板，暖色調注入溫暖氛圍之外，本身即具有紋理質感，無須再經過染色，與灰牆之間使用鋁製收邊條修飾壁板的底板厚度，同時一併解決鏡子側面厚度的收邊問題，另一方面，主臥房床頭則利用木紋系統櫃做出15公分深的背牆，結合收納、修飾大樑，也隱藏線路的配置在內。

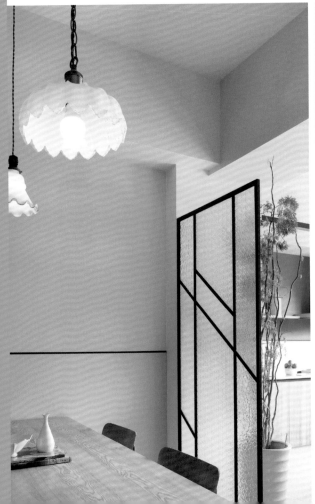

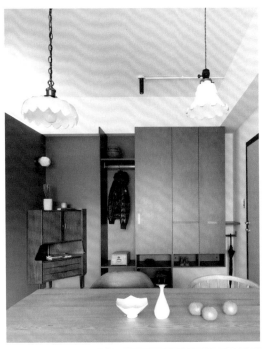

Point 4

復古老件新搭，
留住經典味道

屋主夫婦一直都有收藏復古傢俬藏品的
嗜好，對傢具更擁有獨到的個人品味，
因此在溝通初期便希望能運用各種老件
櫃子，例如玄關進門端景，特意留出斜
角空間配上兩人最愛的櫃子，醞釀回歸
專屬空間的情感，另外像是餐廚場域重
整後刻意留出的退縮角落，巧妙安置了
阿嬤傳承的古早味壁櫥，以及歐洲古董
櫃，古董櫃懸空加上支撐鐵件設計，改
造為壁掛形式，阿嬤壁櫥則將門片更換
成銀霞玻璃，讓深木色櫃子較為輕量
化，透過適當的空間配置與些微改造，
使老件融入生活之中。

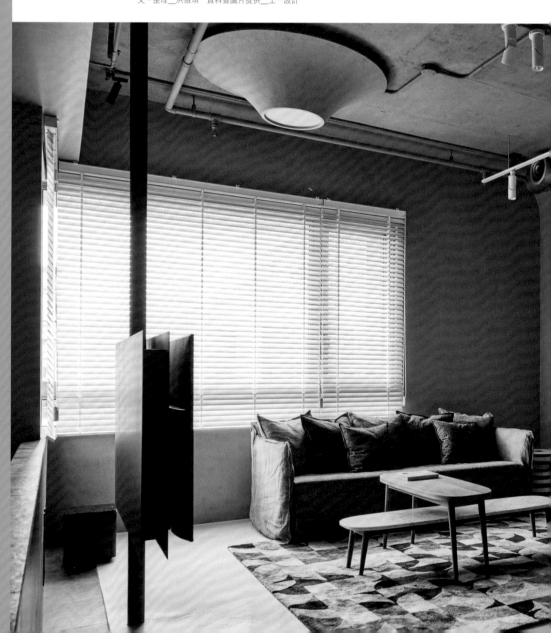

Case

6

減法設計輕盈空間感受，
設計感傢具混搭豐富視覺層次

文、整理__洪雅琪　資料暨圖片提供__工一設計

因結婚而將房屋重新改造的屋主夫妻，希望在 2 人新居裡創造更多可能性，而非遵循既有格局設限，於是，工一設計團隊僅以一道隔間牆的拆除，重新詮釋夫妻生活連結的樂趣。

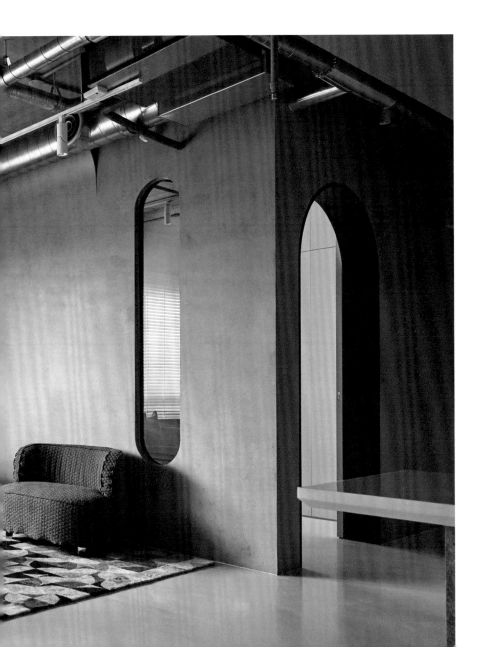

Cozy Lightning

Point 2 **適地適性配置燈具，
讓照明系統彈性活用**

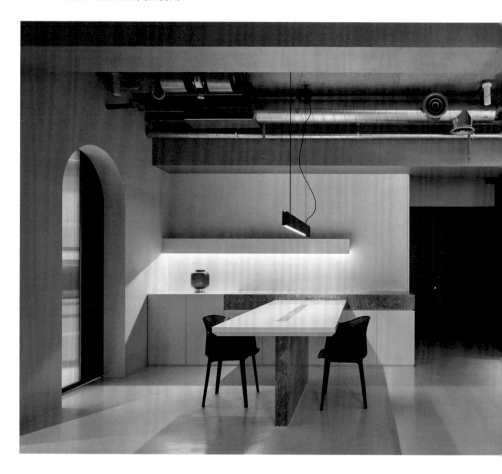

此案客廳擁有大片落地窗，自然採光好，因此其他區域選擇用重點照明作為輔助，例如可自由調整照射方向的軌道燈。其他像是客廳與主臥，工一設計團隊為了中和裸天花的樸素與樑柱的銳利，選擇用客製的吸頂木燈作為空間主視覺，下照式的木燈，造型流線有機，並以布作為遮罩而非玻璃，讓透出的光線更柔和不刺眼；中島跟書桌都是夫妻會長時間停留的區域，因此團隊同樣以客製的鐵件吊燈作為主要照明，讓這2區擁有明確的聚集光源；另外在靠近地板處設置崁燈，作為動線引導功能，讓整個室內空間燈具形式更精簡。

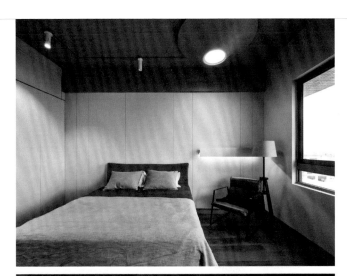

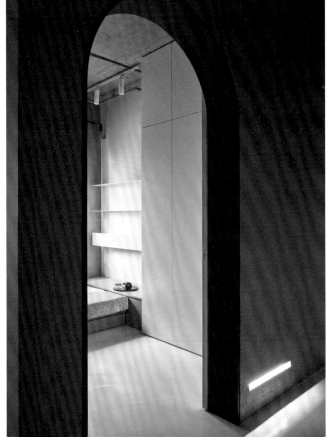

Cozy Material

Point 3

黑灰白材質靈活運用，柔性界定空間屬性

本案開放空間主要以3種主色為重點，避免過多的色彩干擾房屋原有的質樸感。首先，客廳與中島區是以大面積的優的鋼石為地坪，清爽的白色調呼應天花板與壁面水泥粉光的灰色調，再者，進入到開放式書房則轉成深灰色磁磚地坪，包含書桌背板，都是延續同款磁磚，讓整體空間花樣不會雜亂，而是透過材質暗示性的界定空間，卻用不像傳統隔間一樣硬梆梆。

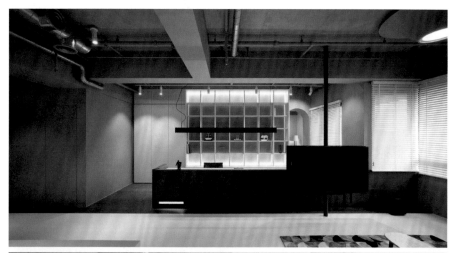

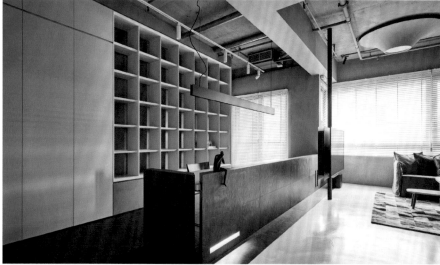

**善用軟裝，
為空間畫龍點睛**

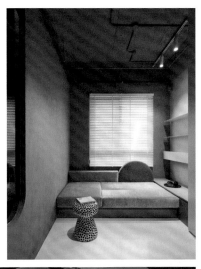

由於整體空間是由黑灰白色調組成，為了增添
活潑氣息，設計團隊在軟裝部分採用曲線柔和
的造型，以及兼具可隨興更換布套的家具品牌
Gervasoni，透過此優勢，屋主可依照季節慶典更
換沙發外觀，滿足想臨時變化的需求；另房間臥
榻捨棄傳統一長條的沙發背，而是客製半圓形跟
長方形的組合，突顯此區的設計感。除了軟裝的
造型與配色，主沙發的擺設方向選擇倚靠窗邊，
而非傳統面對電視，讓客廳不會太顯拘謹。

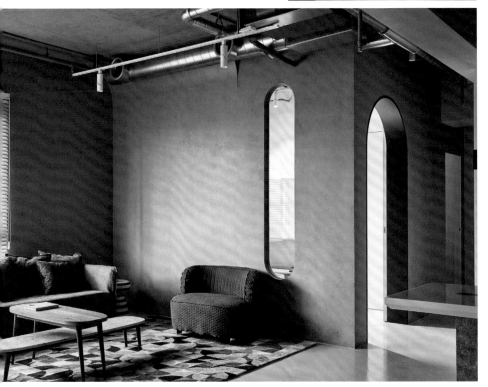

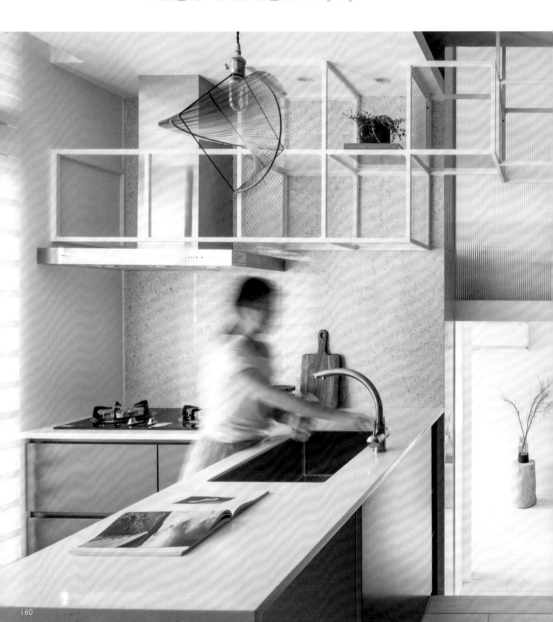

Case

7

納含生活多元尺度
超機能美學體現旅行的意義

文、整理＿田瑜萍　資料暨圖片提供＿質覺制作 Being Design

屋主夫妻熱愛旅行，目的地以泰國居多，很喜歡當地生活的慵懶感與各種
文青設計，除了想把家裡營造出設計行旅風情之外，還希望質覺制作能在
原本 8 坪大的不等高空間中，放進 10 大生活機能需求，完整日常所需。

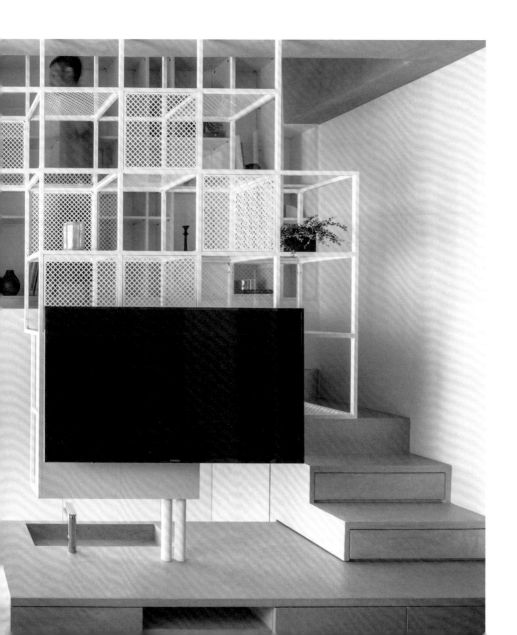

錯層設計擴大使用坪效，完整體現屋主需求

　　屋主提出的 10 大機能需求分別是，兩房、一衛、更衣間、儲物櫃、大面鞋櫃、收納空間、書牆、開放廚房、展示空間跟一個小吧台。質覺制作起初並未貿然答應，表達希望能先勘查毛胚屋現場，確認可完整達到屋主的需要後，才接下這個挑戰性頗大的設計案。此 8 坪大的空間一側樓高 2 米 8，另一側的樓高則是 4 米。質覺制作運用日本小宅常見的錯層設計手法，將玄關鞋櫃、客廳、開放廚房與吧台放在樓高 2 米 8 的同一側，並盡量保留完整樓高，以免造成視覺的壓迫感。

　　4 米樓高那側，則規劃成上下層兩個空間。上層為主臥、更衣室與書牆；下層為客房與衛浴，並利用廊道空間連結起書牆、展示空間、電視牆與衛浴洗手台。整體規劃讓 8 坪的空間擴增到 13 坪的使用面積之外，也囊括了屋主所有需求，完整呈現出超機能的舒適設計小宅。

鐵件框架多功能面向，讓交集空間有更多可能性

　　在整個居住空間正中央的框架設計，連接了不等高的兩側空間，為質覺制作的一大巧思。方形鐵架運用了鏤空跟穿透的手法，避免視覺單一跟阻隔所造成的狹小感，玻璃隔板更能自行調整使用區隔。利用鐵件打造的特殊造型，讓交集空間能做多功能使用，兼具裝置藝術的設計感與收納的實用性。這個複合機能設計，除了可以擺設屋主夫婦每次旅行帶回的紀念品，時時重溫當時感動，也可以一一展示男主人最愛的模型，同時還能當作上樓扶手，並作為廊道的隔間，搭配上後方的書牆，維持層層遞進的俐落視覺，將交集空間的利用做到了最大化使用的體現。框架隔間往下，則是客廳與衛浴空間的使用延伸，一面打造成客廳的電視牆，另一面則是衛浴使用的鏡櫃與洗手台，讓機能的界線交融於這個空間當中。

Data

成員
年輕夫妻

坪數
毛胚屋8坪，
上下夾層總坪數13坪

格局
2房1衛1更衣間1儲物間、
開放廚房、客廳

建材
進口特殊防水塗料、樂土、
進口水磨石磁磚、木紋磚、
海島型木地板、木皮塗裝板、
進口系統櫃

設計師
羅士承、楊旻翰

Point I **極致收納創造整齊空間，
完整發揮每吋坪效**

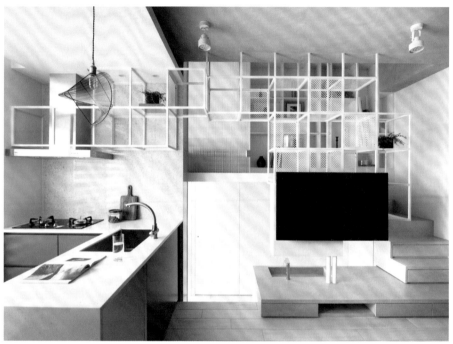

由於較低的那側樓高僅2米8，為避免造成壓迫感，在廚房那一側施作了20公分的降板，好收納抽油煙機風管與冷氣電線，讓空間視覺整齊。另一側的上下層的夾層也維持在10公分，以創造無壓迫的居住感受。另外利用了主臥室U形鏡及衣帽間衣櫃的後方空間，將一些會造成視覺雜亂的管線及裝置藏於其中，化有形於無形，在納入生活完備機能的同時，也極致發揮了每一吋坪效。

Cozy Lightning

Point 2 **運用自然與投射光源，**
減少空間視覺切割感

由於室內空間已經運用了層次落差設計，來區分使用機能與創造空間，所以照明上就不再採用常見的間接光源，以免剝奪了高度的舒適感，以及造成空間視覺上過多的切割破碎。除了運用大片窗、透光性高的窗簾與玻璃門片，讓自然光源成為室內的照明來源並兼具隱私性之外，室內燈具選用了投射燈，讓旅店設計風格的走向能夠更加一致。

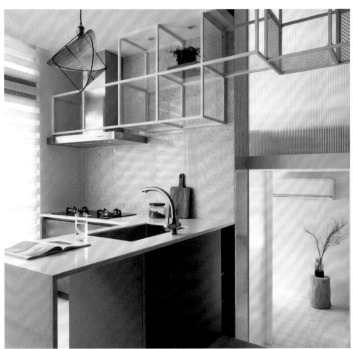

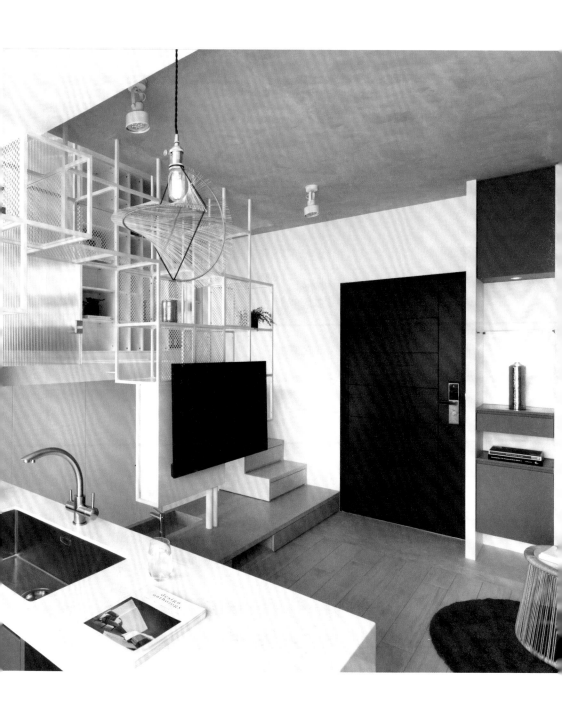

Case **8**

洗鍊美學融合日常習性，
創造三口之家彈性生活節奏

文、整理＿洪雅琪　資料暨圖片提供＿慕森設計 Mu Space Design

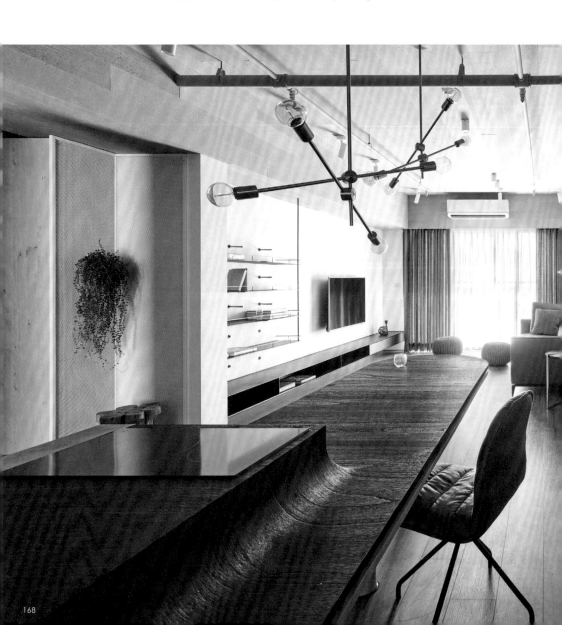

原屋本為 4 房 1 廳的格局，對屋主一家而言，生活空間算是充裕，然而，房數多卻不一定合乎真正的使用需求，反而容易使機能分散，進而形成零碎的使用空間。為解決現況，慕森設計團隊重新了解家人間的使用習慣，以及對未來的生活想像，選擇將生活感堆疊於空間形式之上，創造居住場域與人本情感的相互共鳴。

適度拿捏生活需求，藉由複合空間巧妙凝聚家人情感

　　首先，為落實屋主對於客廳的高彈性需求，希望家人可隨興在此閱讀、玩樂、放鬆、無拘謹的招待三五好友，慕森設計團隊敲除廚房兩側隔間牆，直接捨棄 1 房，瞬間打開整體公共區域的視野，連帶翻轉原本光線陰暗、動線狹窄的廚房，提高客廳與廚房間的通透性，並新設客製的弧形中島餐桌，作為客廳與餐廳之間的過渡樞紐，試圖緩衝整個開放空間的節奏；而弧形中島餐桌獨立於開放廚房後方，不直接與牆壁銜接的設計，形成了迴字型的動線，設計團隊更將中島餐桌以 2 種高度互相結合，讓家人可以彈性選擇使用方式，中島為站立吧台、餐桌則兼具書桌功能，讓一家人即便身處同一空間，也能隨性依據需求使用。

灰白色調搭配空間比例與素材質感，才能創造畫面和諧度

　　在滿足基本需求後，慕森設計團隊利用放大後的公共區域重新定位整體居家美學，首先選用白牆、木地板及木紋脫磨的水泥板天花 3 種元素，打造整體天地壁的和諧，為的就是以清爽的灰白色調突顯空間的主角，強調中島餐桌的立體感。設計團隊進一步補充，居家的色彩計畫如果單就配色考量，傳統的白色天花的確實會有更明顯的視覺膨脹效果，然而還是要考量整體空間比例，例如此案敲除隔間牆後格局更寬敞，因此選用灰色調的木紋水泥板天花，也不顯壓迫，反而能增加廚房到到客廳延伸的尺度感，形成天地呼應的視覺效果。

Data

成員
2大人1小孩

坪數
約30坪

格局
3房1廳2衛

建材
木地坪、木紋脫模水泥板、
磁磚、鐵件、金屬漆塗料、
黃銅棒

設計公司
慕森設計 Mu Space Desig
www.musen.com.tw

Point 1

設立中島餐桌，
創造開放空間過渡樞紐

慕森設計團隊敲除廚房後方隔間牆，讓廚房到客廳形成通透性高的大坪數開放場域，為滿足屋主使用需求與有效利用空間，廚房後方設置客製的中島餐桌，其結合2種高度的台面，中島台面高度同於廚房料理台，方便作為第二料理空間或站立吧台使用；餐桌部分則可兼具書桌功能，面積也足夠一家三口使用甚至親朋好友小聚。在這種複合機能的傢具設置下，設計不僅滿足基本的飯廳需求，亦提供家人適切的凝聚場域。

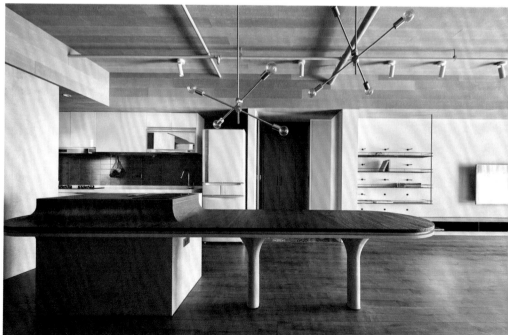

Cozy Lightning

Point 2　**呼應空間主角，
善用藝術燈照明營造氣圍**

由於客廳到廚房整個天花板布滿基礎管線，因此為了不干擾整體空間畫面，幕森設計團隊選擇以投射燈設置於客廳上方，呼應既有管線的俐落線條感，且利用投射燈照射牆面的方式，讓整體空間因為間接照明產生柔軟的光線；而木質地的中島餐桌是整體空間主角，因此燈具一樣選擇具線條感佳的吊燈作為主打，營造聚會用餐時的情境氛圍。

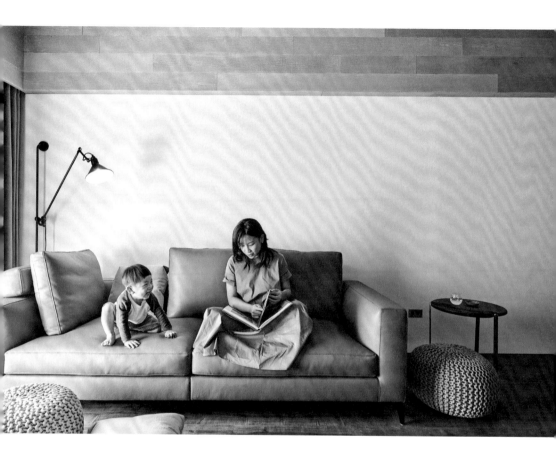

Point 3 **傢具不能單憑外觀選購，
還需考量空間比例與氛圍設定**

軟裝的挑選除了重視本身質地好壞與外觀喜好，也要考慮放置於空間
後的感受，避免想像與實際感受差太多。本案開放空間格局屬於狹長
型，如果放置L型沙發則容易顯得空間擁擠，於是改以一字型沙發座搭
配小椅凳，讓整體畫面不會有比例上的違和感，且小椅凳在使用與收
納上更具靈活度，可隨意搬放的優點，讓客廳擁有更多活動空間。

Cozy Material

Point 4 **元素搭配先掌握精簡大器，再創造層次變化**

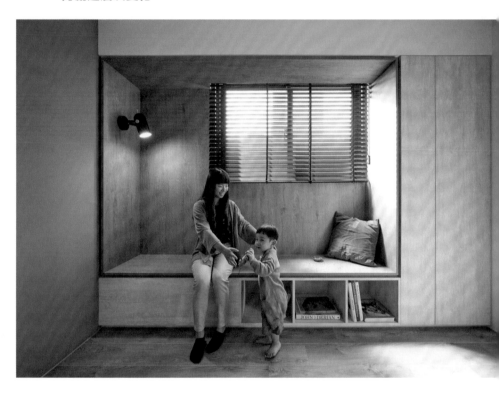

木元素是常見的居家裝潢建材，也是百搭的建材。慕森設計團隊建議，規劃整體視覺時要兼具耐看與品味，材質的選用首先就要精簡，掌握3種以內的元素，再利用些微的質感與色澤差異，創造層次。像是此案小孩房的臥榻，是以木素材包框處理，而為突顯此區，設計團隊將客廳的灰色調木地坪延續到臥室，維持畫面的一致性，再把開放櫃以白色水泥紋塗料去做變化，二次將臥榻溫潤的木質感烘托出來，藉由3種元素刻劃具層次的視覺效果。

Point 5 **輕盈質感加乘俐落造型，
讓整體畫面更顯活潑**

源於屋主愛看書的喜好，慕森設計團隊捨棄
擺放市售書櫃的笨重感，選擇在電視牆一旁
規劃鐵件書架，善用鐵件可塑性高與質量的
優勢，不占用過多空間，再者搭配可隨性調
整的黃銅棒作為書擋，讓屋主彈性使用這個
兼具藏書與展示功能的鐵架。

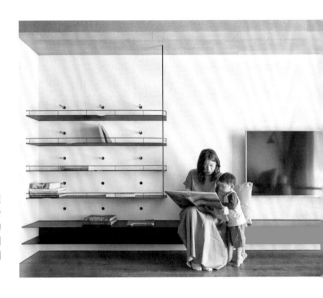

Point 6 **貼木皮結合金屬漆塗料，
創造傢具細膩質感**

因為中島與餐桌本身具有高低差，如何讓兩
者看起來為一個整體，慕森設計團隊以木皮
做出弧形的造型巧妙順接，讓死角處不顯僵
硬；在桌板表現上則是以跳色處理，上方為
木皮貼板，下方則用金屬藝術漆作為面飾，
桌板側邊則用凹槽做細節變化，種種細節堆
疊，讓中島餐桌不只是一張桌子，更是兼具
功能與美學的空間主角。

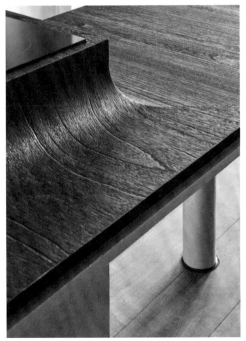

idea
4
如果你想要營造藝術氛圍，跟著這樣做！

　　若想為住家挹注藝術氣息，琢磨藝術品於家中擺設的方式與位置是首先需要練習的，此外如何挑選與空間調性契合的藝術品亦是一大學問，應該把持避免其過於炫耀的原則，如此才能與空間和諧共處，此外，營造藝術氛圍不一定只能光靠畫作等藝術品實現，一款經典設計的傢具單品，亦能展現屋主自身的美感品味。

圖片提供 __ 均漢設計

圖片提供 __ 均漢設計

空間預先留白，可靈活變更展示收藏

若本身就有收藏藝術品的嗜好，在思考住家設計時，便可以先預想藝術品擺放的位置，並予以留白，例如沙發背牆、廁所旁的牆面、吧檯旁以及臥房開門端景處...等。儘管屋主並無藝術品收藏，於空間中局部的留白亦是必要的，提煉空間的藝術性並非僅能倚靠畫作實現，例如於旅行中收集累積的紀念品，不僅足以展現藝術氛圍，亦可訴說居住者的回憶，若一開始便將裝潢做得太滿，會壓縮屋主往後的裝飾彈性，進而失去了真實的生活感。

■ Plus+：在選擇掛置的畫作時，應將整體的空間氛圍納入考量，並釐清自己希望營造的意象為何，若希望呈現和諧的視覺畫面，可將空間的主色調視為選畫的依據。

圖片提供 __ 均漢設計

圖片提供 __ 均漢設計

■ **Plus+：**由於屋主重視採光多於隔音，故以具有復古調性的水紋玻璃作為臥房門的材質，其霧面性質可滿足隱私的需求。

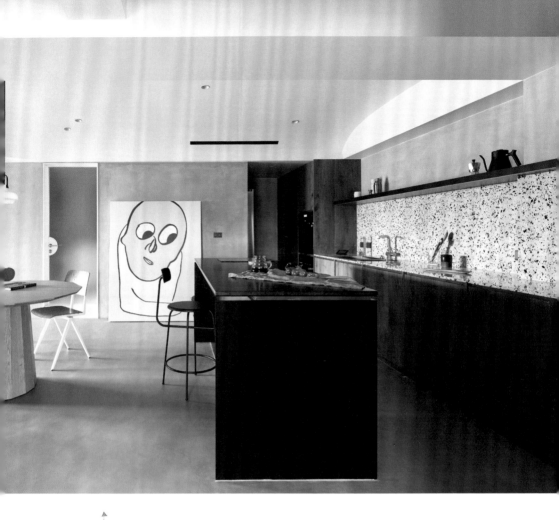

↑

Detail

材料純粹、色調單純的空間，以具象畫作增添意趣

此屋的天花板線條較為理性幾何，邊緣線較為冷硬，故選用可展現質樸調性的材料，緩和冷練氣息，並以大面積施作的方式展現大器感。為了讓屋主能感到弛放舒適，空間以黑、白、灰為主色調，此種設定亦可包容屋主依循自身喜好擺設藝術品，無需擔心空間色調會過於喧賓奪主，留有揮灑空間的設計反而能給予住家於風格、氛圍上，完整展現居住者個人特色的可能性。此外，樣板房中常見的抽象繪畫雖然百搭，卻由於過於普遍而失去獨特性，若想要增添空間的趣味性，可嘗試擺設具象的畫作。

Detail ———▶

多元藝術飾品的混搭，以年代為選件依據

初期嘗試藝術品收藏與陳列的屋主，經常會廣泛收集不同風格的品項，導致搭配的視覺成果較為紊亂，因此建議在購入藝術品之前，可以先了解藝術家及其作品的歷史背景，並釐清室內風格是否亦有其呼應的年代，例如七零年代風格的設計便可搭襯七零年代完成的藝術品，又或者是當代藝術家致敬七零年代的作品，亦會十分對味；而若鍾情於幾何元素的活潑感，則可多關注具有幾何塊狀或線性表現的作品，且其中性、相容度高的特性，可輕鬆融入各式風格與年代的設計。

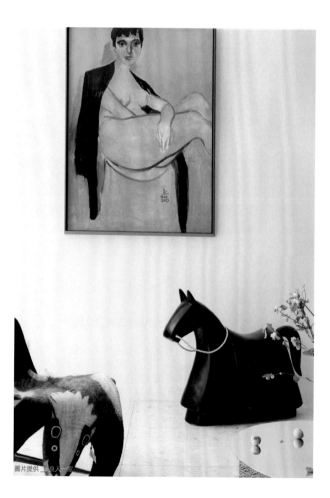

■ **Plus+**：藝術品在室內軟裝的重要性逐漸提升，大眾紛紛期待能藉其體現自身的品味與想法，亦逐漸能體會藝術品給予空間氛圍的昇華作用。另一方面，環境也會反作用到居住者身上，長時間處於具有藝術格調的空間中，亦能陶冶個人性情。

圖片提供＿＿良人一室

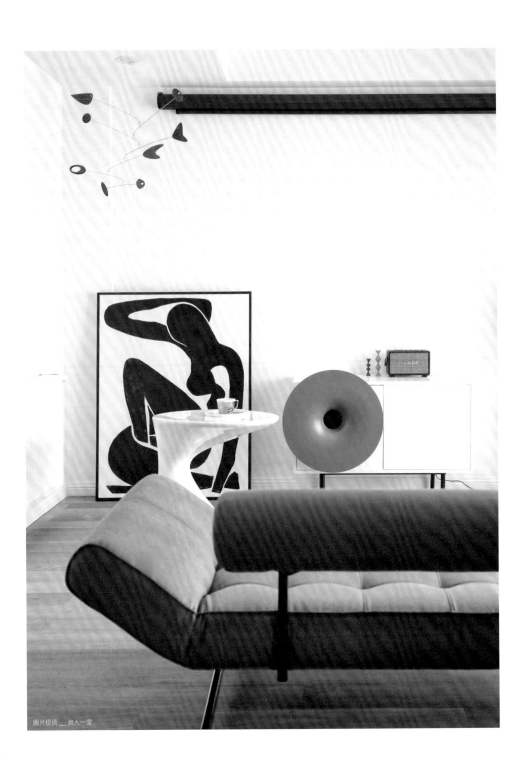

圖片提供 __ 兩册空間設計

Detail ——▶

將所學所愛導入居家，
乾燥花藝展現獨特美感

屋主自身所學以及職業便與生物、植物學相關，因此十分注重大自然與居家的連結，同時也非常重視家中的採光與通風。利用吊扇的運轉，使屋內產生自然的空氣對流，並保留大面落地窗引入日光。家中的動物模型與傢具老件，皆為屋主自身的收藏，設計師以純白的壁面以及類似磐多魔（Pandomo）的砂漿鋪設地面，使空間保有質樸簡約調性，包容屋主款式多元且風格各異的傢具配飾收藏。

■ **Plus+**：若想要嘗試於家中置放自製花藝，卻礙於鮮花的插作需要更高的技巧性而怯步，可以嘗試利用枯枝、乾燥的植物，隨性插放於花瓶中；由於乾燥後的植物於色調上不會有太大的差異性，因此相容性高，僅需考慮線條與姿態的表現，簡單的擺放就能營造氛圍。

Detail ——▶

遍佈於空間的部落文化元素，現代與傳統的和諧融匯

屋主從繁忙的都市返鄉，意欲將傳承部落文化的使命扛起，故堅持於空間中植入豐富多元的部落文化元素，例如傳統圖紋、衣飾布料、陶製器皿……等，希望讓來到此屋的人們都能意會部落文化之美。另一方面，搭建起傳統與現代的橋樑，才能落實傳承的理想，故屋中的裝飾藝術品多為具有原住民背景的年輕藝術家、設計師所製作，試圖以新穎的手法重新詮釋傳統元素，賦予其新時代的生命，並銜接歷史意義。

■ **Plus+**：紅色的重點牆可以在第一時間擷取視覺，讓人率先注意掛置於上的傳統部落服飾，其餘天、地、壁的設計保持簡單原始，並以有仿舊感的金屬材料表現輕工業感。

圖片提供＿心空間設計

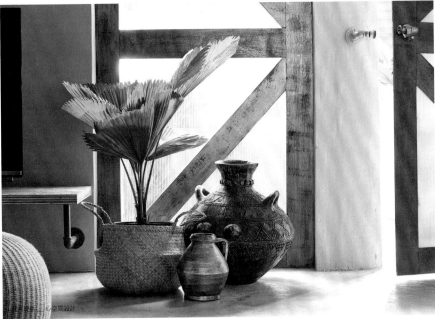

圖片提供＿心空間設計

183

Case
9

反覆叩問生活本質，
讓家成為承載個人精神的三維載體

文、整理__王馨翎 資料暨圖片提供__潘天云

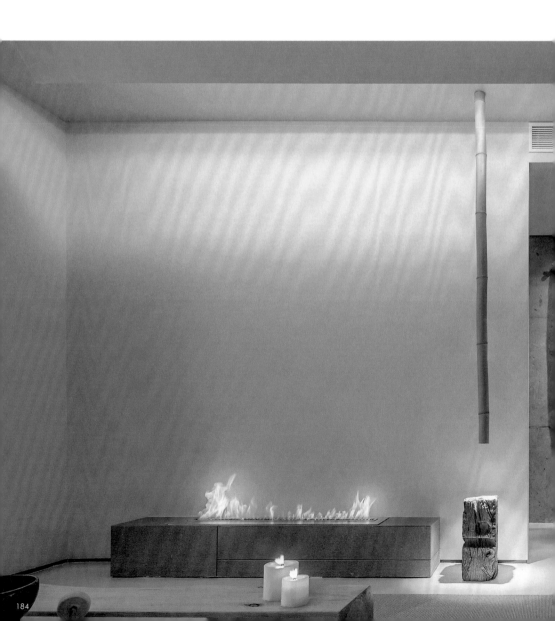

近幾年，空間設計經歷了一場美學的革命，在成功褪去華而不實的裝飾美學後，也促使大眾開始反思，住宅設計的核心精神該從何得到彰顯呢？建構出回應居住者基本生活需求的場域，是構成居住空間的重要基石，然而在其之上，是否能賦予其精神性的意義，得以利用三維空間詮釋居住者待人接物、理解生命的態度呢？

如同著名的建築大師彼得‧卒姆托所言「當建築的功能性需求遠遠小於精神性需求時，便稱為－－詩意的建築」，潘天云設計師表示，這句話是他設計此住宅時的重要指引，由於屋主身為導演，與生俱來的藝術性以及對於精神性的追求，致使兩人在討論過程中，反覆地抽絲剝繭，只為了以回歸本質的角度來檢視每一項設計的動機，以及是否能對應屋主的內在氣質。

以現代設計手法，繪出人與自然的無欲與寧靜

由於屋主本身是個物欲極低，對精神層次需求卻極高的人，因此潘天云以情感需求為設計的切入點，結合原有結構規劃空間佈局，力求以減法設計思維，融匯日式宅寂精神，讓人與空間皆能回歸自然狀態，締造富有詩意與正能量的場域氛圍。

原屋的格局為常見的三房兩廳兩衛，且牆面多為承重牆，因此可更動性不大，潘天云保留了原有客廳的位置，將次衛拆除進而將餐廳移至此處，並且設計了一面頂天立地的雙面櫃，此櫃不僅直接界定出玄關區，並且製造出具有儀式感的門廊，亦提供了充備的收納機能，一面做為餐廚櫃使用，另一面則可收放鞋履。此外，由於原有樑柱對於動線的阻礙，潘天云藉由懸架於樑上的流理台以及中島桌面，弭平了樑柱的突兀感，亦整合出新的合理動線。此公共區域的微幅更動，卻使空間感大大的開闊起來，兩側以落地窗導入充沛的日光，相互流通的空間使光線的行走得以不被阻斷。

客廳旁側刻意以架高地板、牆面內縮所形塑出的方型陽台，如同屋主於閱讀中覓得的專屬一方天地，此區不僅可供屋主靜心閱讀，亦可作為接待友人時的飲茶室。座落於客廳一角的佛龕，一反傳統神像的供奉方式，不僅將擺放的高度降低，亦卸除厚重的神桌櫃體，改以透明玻璃盒裝載，以展示藝術品的方式呈現，同時玻璃盒中自帶光源，隨時間流轉改變投射方位，藉此彰顯神性的多變與神秘，亦闡述著屋主自身的信仰皈依。

空間中的牆面與天花線條皆十分俐落且簡潔，色調純粹卻非純白，而是略帶有土色的溫潤色調，與大幅弧形木牆銜接得宜，而此弧形木牆是另一道界定空間的牆面，劃分了盥洗區與客廳。潘天云於此處展現了另一設計巧思，利用留縫設計，使客廳的燈光得以從木牆上方傾斜而下透進盥洗區，而盥洗區又連通著主衛以及更衣室；更衣室的設計亦扣合斷捨離的精神，將櫃體的設計進行減化，利用立柱以及可調節的橫桿增加其使用彈性，依據不同的需求改變層架的配置，同時以紗簾替代櫃門，使空間材質維持輕盈度。

Data

成員
屋主1人

坪數
約43坪

格局
2廳1房1衛1禪室

建材
木材、石材、竹子、水泥

設計師
潘天云

拆除閒置衛浴，改造為餐廳空間
使其與客廳連通

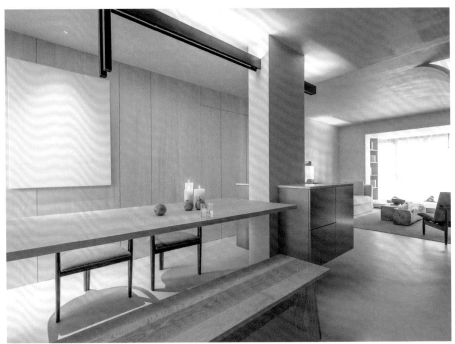

潘天云在評估屋主家庭成員與使用習慣後，決定將次衛拆除，轉而將餐廳平移至該處，使其與客廳形成通透的開放性格局。利用原有的樑柱作為餐桌與中島吧台的支柱，整合出嶄新動線，消弭樑柱於空間中的突兀感，並且利用櫃體牆設計自然劃分出入口玄關與長廊走道，營造進入公領域前的神秘迂迴氛圍。

Point 2

打造專屬禪室，
滿足屋主靜心冥修需求

屋主十分重視精神心靈層次的修行，潘天云將此需求視為設計的重點，特意創造了一個讓他可以靜下心來冥想的場所。古詩有云：「禪房花木深」，作為自我內觀的場所，禪房適宜置入花木元素，故於窗邊種植綠意，並且透過禪味格柵，以及光影流轉調和空間氛圍，為了控制光線，潘天云設計了一面可移動的屏風，可根據不同的日照時段來調節室內亮度。此外，利用單一吊燈以及局部的間接照明給予空間微光，與日光共構神秘意味。

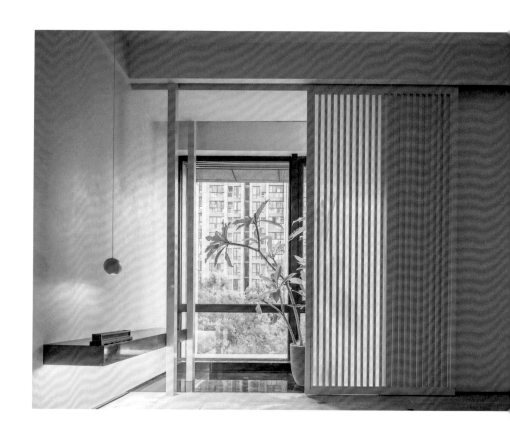

Point 3 **以自身蒐藏為空間添加亮點，**
局部的高對比色彩豐富空間趣味性

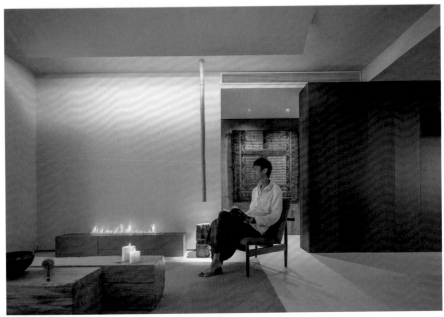

空間中的軟裝需扣合整體調性，並且與硬裝相輔相成，為了呈現屋主自身氣質，個性化的裝飾成為必要的條件，可乘載生活情感與記憶的飾品將使空間更具有生命力，亦可展現居住者的個人風格。潘天云將屋主從旅遊中帶回的波斯地毯以壁掛的方式陳列，並且以水泥質感的背牆予以反襯，突顯織物的柔軟；餐廳中的賈科・梅蒂雕塑藝術品，亦是屋主珍藏，以餐廳的柔和黃光，襯托出鐵件的硬質地。空間整體色調以黃色的質樸溫暖為主，輔以櫃體的深邃藍，以及民俗風地毯的熱情紅，以局部的強烈色彩，表達居住者雖追求內心的淨化，卻也仍懷有對人事物的濃烈情感。

Point 4

巧妙地藏隱設計，
使光於空間行走
卻不露痕跡

燈光的設計需扣合設計的初衷，為了營造
出靜謐舒適且具有溫度的氛圍感，潘天云
將燈光以分散的方式布局於空間中，其中以
「藏」為設計的主要概念，藉由間接光做為
營造氛圍的主力推手，例如位於沙發背牆的
地燈，向天花投射出溫暖的天光；竹竿中隱
匿的投射燈，照亮木几擺設；最內斂卻引人
注目的便是弧形天花開口傾瀉而出的光帶，
彷彿是光的出口，帶有象徵「突破」的語
意，突破了制式的面的界限，顯得神秘而有
趣。

Point 5

以天然材料回應內所需，
期待人與自然融洽共處一室

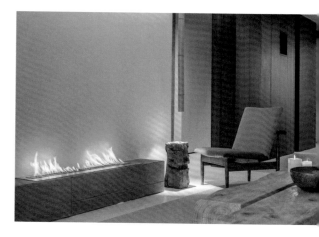

屋主的處世哲學包含了「斷、捨、離」的觀
念，加上對於回歸自然的強烈意念，潘天云
於材質的運用上，盡可能採用天然原始素
材，例如竹子、山石、棉麻編織，以及具有
歲月風化痕跡的原木等。牆面的塗料單一純
粹，帶有如礦物塗料般的質地與色調，刻意
保留其不均勻的表面，豐富了立面的材質表
情，與環境中的自然元素相映交織出歷史樸
拙感。

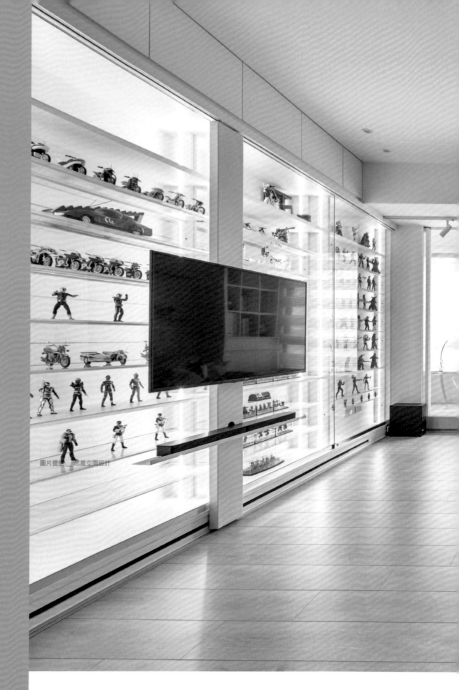

圖片提供＿思維空間設計

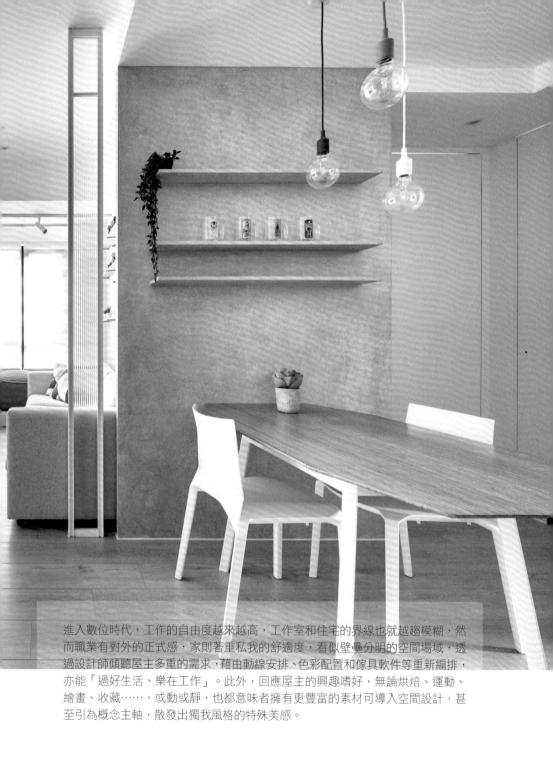

進入數位時代，工作的自由度越來越高，工作室和住宅的界線也就越趨模糊，然而職業有對外的正式感，家則著重私我的舒適度，看似壁壘分明的空間場域，透過設計師傾聽屋主多重的需求，藉由動線安排、色彩配置和傢具軟件等重新編排，亦能「過好生活、樂在工作」。此外，回應屋主的興趣嗜好，無論烘焙、運動、繪畫、收藏……，或動或靜，也都意味著擁有更豐富的素材可導入空間設計，甚至引為概念主軸，散發出獨我風格的特殊美感。

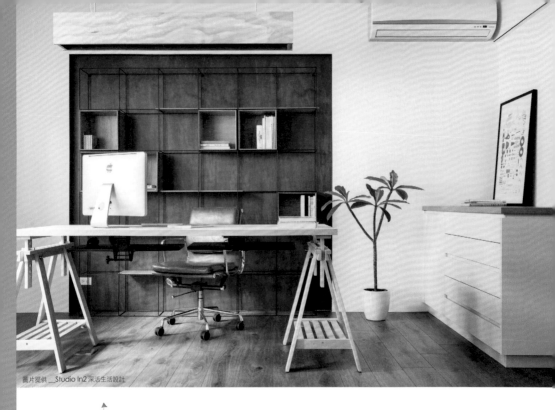

圖片提供 __Studio In2 深活生活設計

以中性風格貫穿，導入職業屬性

和工作室結合的家，因有職業的專業形象講究，空間格局就要有內外之分；一般建議以中性風格貫穿整體空間，如以原始的天然建材鋪陳，以簡單的灰階定調，而無須多餘裝飾。此外，也可導入職業的屬性和興趣有關的素材，引為空間設計的主軸，如以平面設計為業的工作室，可將其設計思維和風格特色，轉譯為立體空間；若以收藏為樂，則可藉展演藏品作為居家空間的主視覺，表現個人的生活風格。

> ■ Plus+：平面設計師打造的工作室，將打稿的格線系統拉到櫃體立面，以深綠色塊打底，以黑色鐵件為格架，再錯落嵌合木框層板放上設計書，就變成很有風格的端景牆。

圖片提供 __Studio In2 深活生活設計

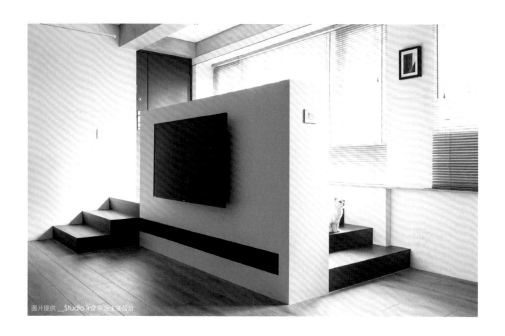

圖片提供 __Studio In2深活生活設計

雙動線引導內外，開門即見工作氣場

為提高工作室的正式感，以半開放設計跳脫頂天玄關的傳統框架。運用半高的電視牆和架高地板，在入口隨即分出一高一低的雙動線，分別導引到工作區和私領域；而高階地板也是用色的好舞台，可大膽鋪陳深黯的灰與黑，強烈塑造設計產業的個性，並以亮彩跳色開展的工作場域與之對比，讓到訪客戶瞬即從立體空間的演繹感受到其平面設計風格。

> ■ Plus+：在雙動線之間，嵌合半高電視牆為界，不僅外可引入窗光灑落，照亮全室光感，營造充滿活力、創意繽紛的工作氣息；內見大開格局的視野，也一覽錯落其中的色塊與線條，將品牌與居家意象相互結合。

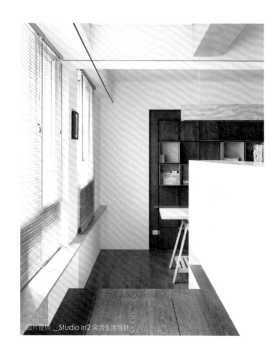

圖片提供 __Studio In2深活生活設計

圖片提供 __Studio In2 深活生活設計

Detail ———▶

職業引為設計語彙，興趣衍生主視覺

職業和興趣都可作為空間佈局的元素，
平面設計師可將作品裱框，藉一排牆的
滑軌掛畫，形塑出藝廊氛圍，蘊含設計
產業的人文氣息。烘焙家的老屋翻新，
一進門便率先看見空間主角——中島廚
房，立即感受到滿滿的烘焙氣息。

> ■ **Plus+**：烘焙用的瓶瓶罐罐，可
> 於中島以鐵件吊櫃擺放，藉油醋紅
> 酒的繽紛色彩妝點質樸的輕工業
> 風；從廚房延伸到客廳的大牆，也
> 可架高一道狹長層板，讓隨興擺放
> 的生活器物，點染出歐洲鄉村風。

圖片提供 __ 非關設計

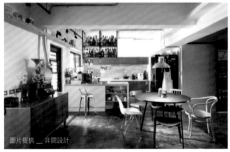

圖片提供 __ 非關設計

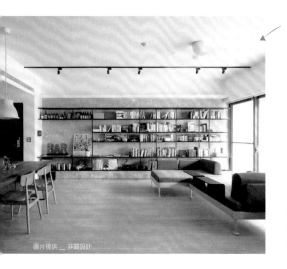

圖片提供 __ 非關設計

Detail

全觀視野的工作場域，寬敞又俐落

工作室的空間尺度不一定大，但可透過開放式設計，展現專業俐落的氣場。如運用一式拉開的大牆書櫃，無論以開放式層架或虛實相間的設計手法，都可將零碎物件收整於牆，擺上風格類的書冊，或錯落的畫作展示，或陳列工作成品，都可連結到職業屬性。

■ Plus+：以插畫為業的屋主，隨性擺設的大書牆，令人感受從空間到畫作帶有生活隨筆的人文線條。傢具軟件高低錯落，會議桌可當餐桌，沙發會談也可跟客聊天，出入工作和生活都愜意。

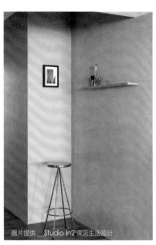

圖片提供 __ Studio In2 深活生活設計

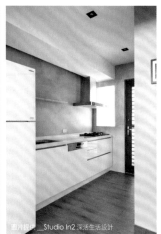

圖片提供 __ Studio In2 深活生活設計

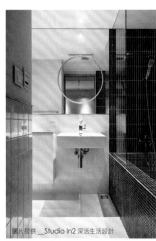

圖片提供 __ Studio In2 深活生活設計

Detail

對外空間起承轉合，不忘廚房和衛廁

工作場域對外建構的風格形象，於衛廁和茶水間也要有完整的收尾，以免產生落差引發突兀之感。案例中為凸顯跳色風格的工作區，整體空間具備起承轉合的節奏，首先「起」於前端入門處，運用灰階產生對比，後端廚房茶水間也以素樸的灰泥質感收合，衛浴以深藍色馬賽克拼貼，完全跳脫一般「家」的廚浴意象。

■ Plus+：從工作區的亮橘色牆角轉進廚房，銜接強烈對比的灰階，乾淨俐落卻有溫潤的水泥質感。衛浴於灰階之中，從浴缸到牆拼貼大片深藍的馬賽克，再搭配一面圓鏡，完整演繹俐落時尚的色塊與線條。

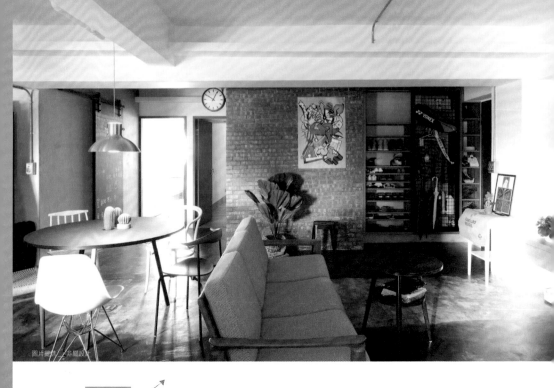

圖片提供＿＿非關設計

Detail ↗

興趣變身風格店，工作室可分內外

屋主熱愛糕點及手沖咖啡，工作室與住家共用的餐廚場域可放大尺度，或加一面黑板牆，手寫新鮮出爐的菜單，再串連全開放的客廳和吧檯，打造風格咖啡館氛圍，醞釀邀友相聚的滿滿盛情和生活品味。而若夫妻職業各不相同，又有各自的生活興趣，則可分為內外工作室，將較為繁雜的機械設備和零件器材收藏於封閉式的書房，以維持清爽俐落又風格鮮明的迎賓場域。

Plus+：工作室可藉由動線把工作區和會客區一分為二，而工作若需使用大量電腦設備和攝影器材等，進而以玻璃隔為書房，透過內置櫃體和層架的擺設，分門別類加以收放。

圖片提供＿＿非關設計

圖片提供＿＿非關設計

移動式傢俱，多機能兼風格美學

工作場域的傢具軟件不宜太多，因此更需具有設計感的單品營造風格，以符合職業調性。大木桌是基本配備，可隨時移動電腦工作，亦可當會議桌；活動單椅也成為必須，務求可因人因地隨時移動，或移向電視，白天播放工作素材，夜晚休閒觀看電影。而若空間尺度寬敞，或可增加一組沙發，讓客戶交流更輕鬆舒適，也可引為色彩的亮點演出，平衡空間溫度。

■ Plus+：沒有明顯的會客區，但幾張單椅和小几就能輕鬆移動，隨時變化空間的表情；再加上階梯小坐、半倚電視螢邊，人多交流也能面面俱到，互動也更輕鬆愉悅。

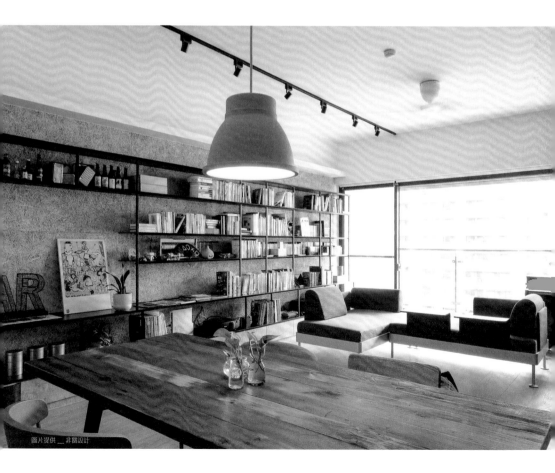

圖片提供 __ 非關設計

Case

10

對家的期待，
源自於日常對運動熱衷的生活點滴

文、整理__李與真　資料暨圖片提供__湜湜空間設計

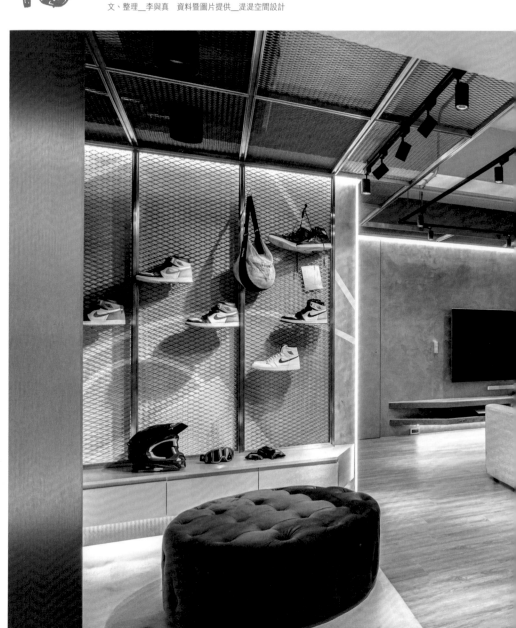

以大面積灰色基調與大地色系譜畫，搭構異材質拼貼及完備的收納機能，勾勒出簡單的空間輪廓，運用色彩鮮明的軟件語彙，豐富居住的視覺感受，同時象徵著有多元運動興趣的屋主，戀舊留存的精采生活頁面。

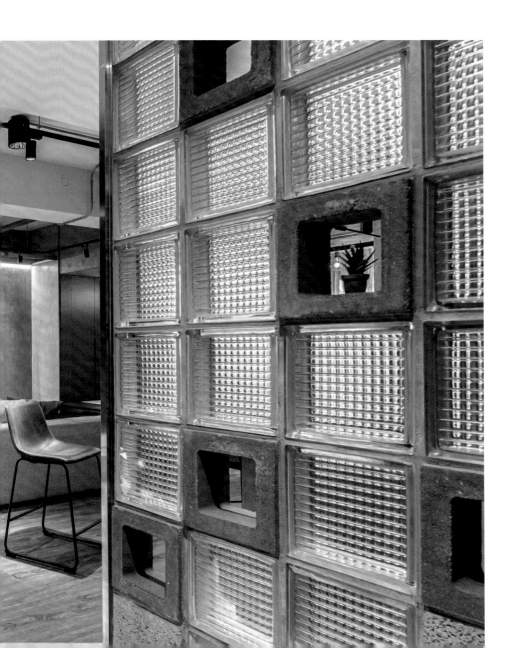

重組空間格局，滿足機能性需求

　　熱衷戶外運動、喜愛街頭元素的屋主在擁有自己的房子後，期待自己的「家」能擁有自由變化的無拘束感，並詮釋出街頭雅痞的生活態度。湜湜空間設計團隊以使用者本身的性格與喜好傾向為空間定調，不論是通透開放的空間格局、展示與收納兼備的櫃體、多元混搭的材質搭配，亦或是鮮豔跳色的軟裝配件都能裝載其中，讓運動風的街頭元素流瀉於家中各處。

　　將原有一房的空間，完全讓給公共區域，再把原本封閉的廚房打開，使原先 3 米深的客廳，增加到深度為 7 米 3 的開放式格局，形塑出彈性串聯的客廳、中島用餐與廚房的回字型動線；另一房則經由動線的調整，設計為主臥與更衣間。湜湜空間設計師胡欣儒表示，「屋主希望居家也能有大範圍的運動空間，可在客廳做 TRX 訓練甚至是空中瑜伽，所以講求傢具的靈活移動性，以及規劃運動用品的收納空間。」

　　此外，於客廳面向露臺的落地窗內、外，設計了由室內延伸至室外的臥榻，內、外臥榻總深度達 3 米，除了讓視覺感受能隨著臥榻平台延展出窗外，在室內臥榻下方有超過 4 米長的抽屜櫃，大幅增加室內的收納機能。再者，胡欣儒也透過軌道燈、吸頂燈、鎢絲燈泡等光源效果，藉由不同位置的投射，進一步襯托出建材特性與光影對映，賦予視覺上更多層次感與空間紋理。

多樣材質拼貼，帶動空間韻律感

　　在空間中，選擇了水泥、木質、鐵件、磁磚等多元材質拼貼，從踏入居家玄關開始，跳脫傳統方正的隔間設計，映入眼簾的是以玻璃磚為屏，並沿著整面牆規劃實木貼皮的收納櫃、金屬美耐板的鞋櫃，與鐵網側邊的運動鞋展示牆，圍塑成一內凹形狀的玄關腹地，使其中能放下一張直徑 90 公分的穿鞋椅，這讓身高 190 公分的屋主，能從容舒適地坐著穿脫鞋襪。進到開放式的公領域，以增高的實木地坪來確立客廳、中島廚房的分界，巧妙地讓場域各自獨立卻還是保有對話的空間。臥房內，延伸公共領域的色系，在木質原色與灰階基調下，壁面隱藏門的灰藍色與少數的傢具跳色，穿插了不同色彩的元素。

　　鎖定屋主的運動興趣和蒐藏鞋款的喜好，形成整體空間不受拘束的設計風格與色系，並在開放空間格局、滿足收納機能的配置前提下，透過「相對性」與「單一性」的配色模式，讓空間有了精采對話，滿足屋主嚮往變化而彈性的居家生活空間。

Data

成員
2人

坪數
28坪

格局
1房1廳2衛1廚1陽台

建材
水泥／水泥粉光、木料、鐵件、磁磚、塑木、水磨石、玻璃磚、空心磚、特殊漆、超耐磨木地板、不鏽鋼擴張網、榻榻米

設計師
湜湜空間設計
Shih-Shih Interior Design

**打通公領域，
材質拼貼和移動傢具確立場域**

原始空間為標準三房、二廳、兩衛的格局，因屋主使用需求，將空間規劃為一房、一更衣間、一大廳、兩衛的配置，圍塑出開放式廚房—餐廳—客廳。進門玄關以水泥地坪的細滑質地與抹痕，對應立面實牆的特殊漆，並採略高的實木地坪來確立出客廳、中島廚房的分界。而在偌大的客廳，採移動式的沙發配置，當屋主想做運動訓練時，即能方便靈活移動；而固定式的中島餐桌，亦能滿足屋主使用以及親友小聚需求。

Cozy Lightning

Point 2 ## 燈具依空間適性配置，
展現彈性活用

為了讓整體空間看起來更具變化與豐富性，客廳主要照明為色溫3000K的軌道燈與吸頂銅燈，臥榻區則加入鎢絲燈泡，融入風格且不顯突兀，同時替小環境製造亮點，增添溫暖氣息；並在電視櫃、特殊漆牆面和臥榻下方皆設計光帶，成為柔和的間接照明。有別於日間明朗自然光賦予室內櫃體、立面與地坪的分明色調，夜間在多元的燈具光源下，為空間暈染出一分迷幻神情。

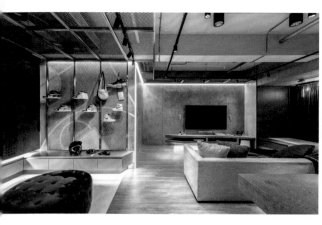

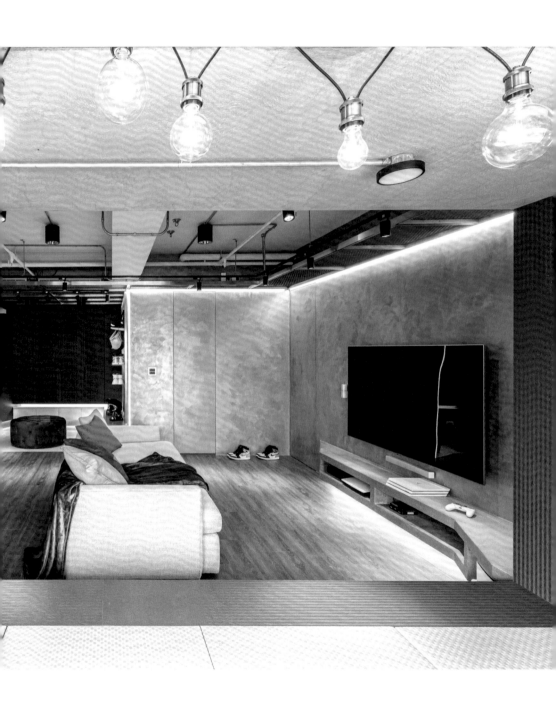

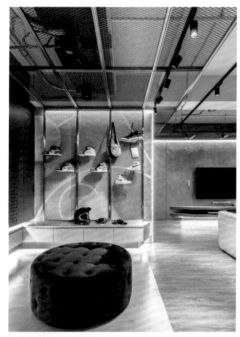

Point 3　**帶點叛逆的工業感，
不失街頭雅痞風**

公領域不刻意包覆，採用裸露管線的天花
設計，搭上溫潤原色木紋磚鋪排，以單純
材質為空間打底，營造出上輕下重的通透
感，同時也讓這些基本原色，成為襯托繽
紛軟件元素的最佳背景。側邊的運動鞋展
示牆，牆面佐以特殊漆料，並以大量鐵網
狀鋪設，也用飽和明亮造型色塊為空間增
加元氣，呈現狂放不羈感，屋主展示蒐藏
的豐富鞋款，讓此區自然而然成為視覺的
焦點。

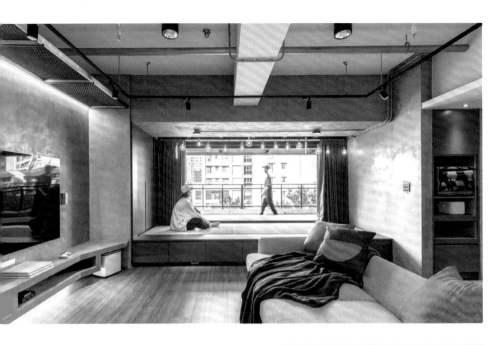

Point 4 **打造隱藏性櫃體，
滿足海量收納**

為了滿足更多的收納空間，除了沿整面牆
規劃能收納約100雙鞋的櫃體與側邊展示的
牆面外，落地窗邊安排由室內延伸至室外的
臥榻，在下方也有抽屜櫃，滿足日常收納需
求，並以榻榻米質地喚出空間的溫度與舒適
感，在寬敞開闊的場域中，能讓人躺臥在
上，享受舒服的休憩時光。而門片或櫃體的
色系相近，演繹出低調優雅的姿態，間接與
軟件色系產生對比，形成帶點衝突但關係和
諧的空間調性。

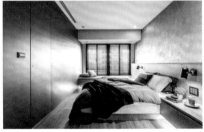

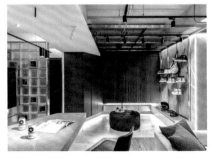

Case

滿滿的生活軌跡，
描繪家的溫暖故事

文、整理__余佩樺　資料暨圖片提供__大雄設計Snuper Design

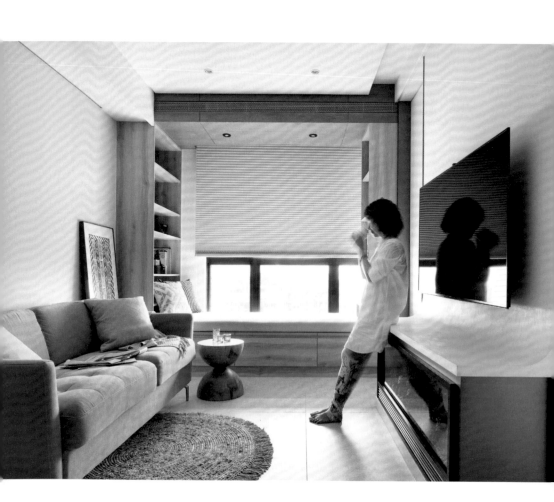

長年漂泊在外，總有想返鄉安定的時候，此案屋主亦是，長時間在異地工作的她，幾年前開始規劃起回台定居的生活，並留意適合的空間與週遭環境，幾經尋覓終於找到適合的處所，為了讓空間更適合接下來的生活，特別請到大雄設計 Snuper Design 設計師林政緯來做規劃。設計團隊嘗試從她的需求出發，重新釐清格局配置，另也將她過去長年在外工作、旅行各國的生活軌跡、蒐藏放入空間中，讓家不只更溫暖也更貼近她自己。

善用設計，放大格局也融入屋主的渴望

　　原格局問題不大，一方面為了使機能更加完整，大雄設計 Snuper Design 先在環境中理出各個小環境的配置，包含客廳、臥房、書房、廚房等，另一方面為了不讓使用者身處其中會感到侷促，則嘗試把銜接客廳與主臥的電視牆打通，巧妙串聯公私領域，所形成的回字動線，也能讓屋主自由地穿梭其中，更重要的是陽光也能滲透至室內的其他各處，使整體通透又明亮。

　　由於屋主渴望在空間裡擁有自身的一方天地，設計者順應格局在客廳一隅創造了臥榻區，在這兒有陽光灑落，角落也盡是她從國外帶回來的小東西，以及從菩薩寺求回來的菩薩，置身於此，被所熟悉、喜愛的東西所包圍，既可獲得放鬆也能讓心靜下來。面對熱愛泡澡的屋主，設計師照著她的需求描繪所嚮往的衛浴空間，不僅配置該有的機能，另也設置了一座浴缸，讓她能在一天結束後，可藉由泡澡卸下一身的疲憊。

將蒐藏的帽子、畫作，化身美化空間的因子

　　為了讓空間更有屋主的味道，設計者試圖將她過去的生活經驗、記憶等融入其中。最特別的莫過於主臥的帽子展示牆，身為帽子狂的她，每每旅行都會去蒐集那個國家的帽子，「與其收在櫃裡，何不把它展示出來呢？」就是這樣一個念頭，讓設計者嘗試在壁面結合展示功能，不僅成為帽子的收放處，也能作為記錄屋主旅行足跡的一種。若再細看主臥與書房空間，裡頭擺放了不少畫作，原來這些是過去由朋友、姪子與姪女所送的，這次裝修屋主特別將畫做了表框，並適時地佈置於環境中，讓家更添生活感。

　　長年旅居國外與旅行的經驗，轉化為材質表現在居所的感覺，這回在與設計師討論後，也將水磨石、幾何磚等表現於空間中，藉由本身的色彩與質地，替空間做局部妝點也成功製造出視覺亮點。

Data

成員
1人

坪數
16坪

格局
玄關、客廳、廚房兼餐廳、
主臥、書房、衛浴

建材
水磨石、木作貼皮、幾何
磚、噴砂玻璃、馬來漆

設計師
林政緯

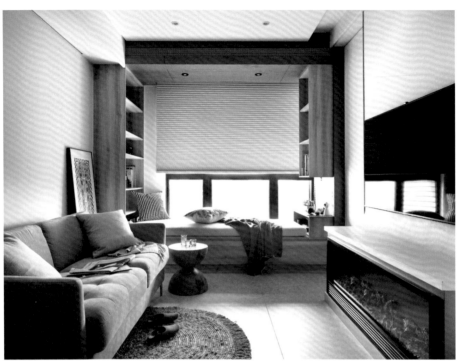

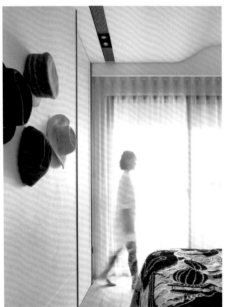

Cozy Space

適度打通空間
巧妙串聯公私領域

空間僅16坪大，若全用實體牆來劃分格局，易
顯得侷促與壓迫，於是大雄設計Snuper Design
嘗試在電視牆做了打通處理，打通之後空間感
變得更好，所形成的回字動線，既巧妙地串聯
公私領域，也讓使用者能恣意地遊走於其中。

Cozy Space

Point 2 **獨立臥榻
成為放鬆身心的天地**

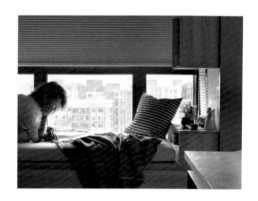

屋主希望在繁忙工作之餘，能有自己放鬆心情的天地，設計者依格局條件在客廳一隅規劃出了臥榻區。同時一旁用屋主旅行各地的蒐藏來做佈置，在這兒她可以閱讀、冥想，甚至還能做點瑜伽，用最舒服與無壓的方式達到放鬆心情的目的。

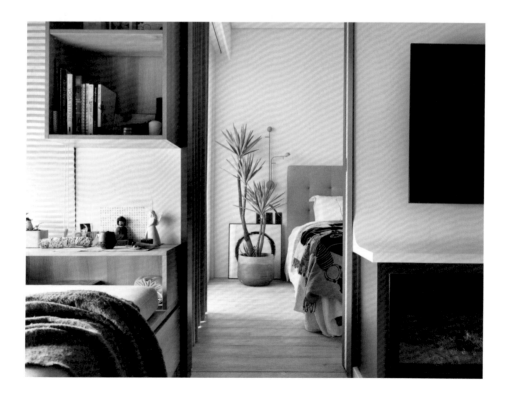

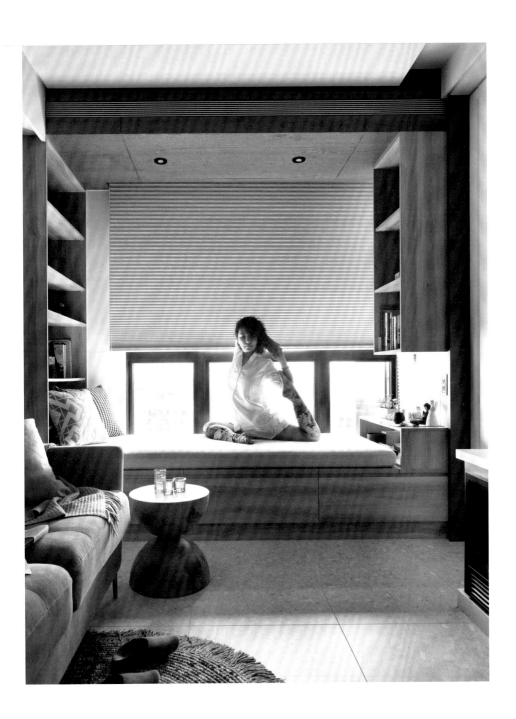

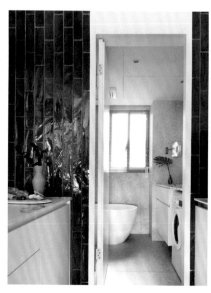

Point 3　**完善衛浴機能
滿足使用需求**

看似小巧的空間裡，應有的機能設備皆有，以滿足生活所需。由於屋主相當喜愛泡澡，在設計上花了蠻多心思在做溝通，除了配置一座浴缸外，對應使用時拿取物品的方便性，設計師也適當地規劃了置物櫃、掛勾等，以放置泡澡用品、毛巾備品，讓泡澡這件事能更加方便、愉悅。

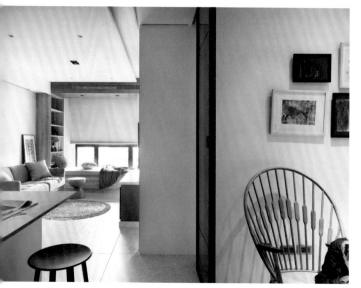

Point 4　**讓全室能盡情
享受光的照拂**

大雄設計Snuper Design在細細了解本案開窗位置後，為了讓全室皆能享受到陽光的照拂，特別適度地打通電視牆隔局，在不完全封閉下，光能巧妙地滲透入室。另外也善加利用玻璃作為隔間材，間接做到讓光線透入室內的用意，無論在哪一隅皆感受到明亮。

Point 5　水磨石、幾何磚
製造牆面亮點

為了讓機能更加完整，特別在廚房裡設置
了中島吧台，這中島既可成為屋主個人的
工作桌，當三五好友來訪，多添幾張椅子
後則能化身為多人的餐桌。為了讓餐廚區
更具亮點，特別以水磨石、幾何磚做鋪
陳，藉由材質本身的顏色與質地，讓小環
境的視覺更添豐富與趣味。

Point 6　表框後的畫作
成為獨一無二的妝點元素

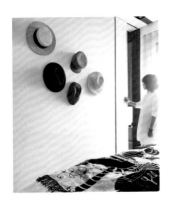

女屋主過去曾收到朋友、姪子與姪女送她的
畫作，在這回裝潢時，為了能讓生活記憶融
入其中，便想藉此來做妝點。她特別將這些
畫作加以裱框，並分別安置在主臥與書房
裡，生活環境被這些滿滿的回憶所包圍，不
只凸顯蒐藏的無價，氛圍更是獨一無二。

PLUS +

生活感居家，
找他們就對啦！

Sim-Plex Design Studio
ADD :香港上環永樂街148號南和行大廈3F
TEL : +852 98622558
EMAIL : patricklam@sim-plex-design.com
WEB/FB :http://www.sim-plex-design.com/

一它設計 iT DESIGN
ADD :苗栗市勝利里13鄰楊屋20-1號
TEL : 03 7333294
EMAIL :itdesign0510@gmail.com
WEB/FB :https://www.facebook.com/It.Design.Kao/

一畝綠設計
ADD :新竹縣竹北市縣政十二街36號
TEL : 03 6561055
EMAIL : acregreen2012@gmail.com
WEB/FB :http://www.acre-green.com/main.php

工一設計
ADD :台北市大安區仁愛路四段122巷59號
TEL : 02 27091000
EMAIL : oneworkdesign@gmail.com
WEB/FB :https://www.facebook.com/oneworkdesign/

大秫設計

ADD :台中市南區南和路38巷50號
TEL :04 22606562
EMAIL : talidesign3850@gmail.com
WEB/FB :http://www.talispace.com.tw/index.php

心空間設計

TEL :0913809208
EMAIL : hsinpace@gmail.com
WEB :http://hsinpace.weebly.com/
FB:https://www.facebook.com/hsinpace/

日作空間設計

ADD :桃園市中壢區龍岡路二段409號1F／台北市信義區松隆路9巷30弄15號
TEL : 03 2841606／02 27666101
EMAIL : rezowork@gmail.com
WEB/FB :http://www.rezo.com.tw/

謐空間 MII-Design

ADD:台北市松山區延壽街402巷2弄10號1F
TEL:02 27643828
EMAIL:mii.studio.info@gmail.com
WEB/FB:https://www.facebook.com/the.mii.studio/

羽筑空間設計

ADD:新竹縣竹北市環北路二段34-5號號 302
TEL:03 5501946
EMAIL:yuchuclient@gmail.com
WEB/FB:https://www.yuchudesign.com/

北鷗設計

ADD :台北市中正區延平南路179巷1弄6號2樓之一
TEL : 02 23718240
EMAIL : fish830@gmail.com
WEB/FB :http://www.nordesign.tw/wh/Default2.aspx

Concept 北歐建築

ADD :台北市大安區安和路二段32巷19號
TEL :02 27066026
EMAIL : service@twcreative.net
WEB/FB :http://dna-concept-design.com/

HAO Design 好室設計

ADD :高雄市左營區民族一路1182號／台北市信義區虎林街164巷6號
TEL :07 3102117／02 87867102
EMAIL : service.haodesign@gmail.com／ haodesigntaipei@gmail.com
WEB/FB :https://www.haodesign.tw/

和和設計 HOHO Interior Design

ADD :台北市大安區仁愛路四段151巷13號2樓
TEL :02 27711838
EMAIL : kayi.hohodesign@gmail.com
WEB/FB :http://hoho-interior.com/

兩册空間設計

ADD :台北市大安區忠孝東路三段248巷13弄7號四樓
TEL :02 27409901
EMAIL:jeff@2booksdesign.com.tw
WEB/FB :https://2booksdesign.com.tw/

KC design studio 均漢設計

ADD :台北市松山區八德路四段106巷2弄13號
TEL : 02 27611661
EMAIL :kpluscdesign@gmail.com
WEB/FB :http://www.kcstudio.com.tw/

物杰設計

ADD :台北市中山區仁愛路二段45號4樓
TEL :02 23225908
EMAIL :jason.huang@1001gl.com
WEB/FB :http://www.1001gl.com/

執見設計

ADD :台南市北區文賢路799巷57弄13號
TEL :06 2610006
EMAIL : james@jc-design.net
WEB/FB :https://www.facebook.com/Jc.studio.idart/

思維設計

ADD :台中市西區五權西六街82巷14號
TEL :04 23205720
EMAIL :threedesign63@gmail.com
WEB/FB :http://www.thinkingdesign.com.tw/index.php

承禾生活設計

TEL :04 23804475
EMAIL : hi@studiocereal.net
WEB/FB :https://www.facebook.com/studiocereal/

晟角制作

ADD :台北市萬華區柳州街84號
TEL :02 23023178
EMAIL :shenga@ga-interior.com
WEB/FB :https://www.ga-interior.com/

巢空間室內設計

ADD :台北市文山區萬寧街8號2樓
TEL :0970719427／02-82300045
EMAIL : nestdesignmail@gmail.com
WEB/FB :http://nestspacedesign.com/

森叁設計

ADD :台北市大安區建國南路二段171號2F
TEL :02 23252019
EMAIL : sngsan02@gmail.com
WEB/FB :http://www.sngsandesign.com.tw/

慕森設計 Mu Space Design

ADD :台中市西區民興街181號
TEL : 04 23761186
EMAIL :musen816@gmail.com
WEB/FB :https://www.musen.com.tw/

鞠躬上場空間設計

ADD :台北市文山區萬安街44巷10號6F-4
TEL :0937197400
EMAIL :horizontal20180316@gmail.com

FUGE 馥閣設計

ADD :台北市大安區仁愛路三段26-3號7樓
TEL :02 23255019
EMAIL :hello@fuge-group.com
WEB/FB :https://fuge.tw/

懷特設計

ADD :台北市中山區長安東路二段77號2樓
TEL :02 27491755
EMAIL : lin@white-interior.com
WEB/FB :https://www.white-interior.com/

TA+S 創夏形構

ADD :高雄市前鎮區民壽街32號
TEL :07 3389083
EMAIL :info@treasia-design.com
WEB/FB :https://www.ta-space.com/

Studio In2 深活生活設計

ADD :台北市中正區忠孝東路二段134巷24-3號
TEL :02 23930771
EMAIL : info@studioin2.com
WEB/FB :http://www.studioin2.com/

寓子設計 UZ. Design

ADD :台北市士林區磺溪街55巷1號
TEL : 02 28349717
EMAIL : service.udesign@gmail.com
WEB/FB :http://www.uzdesign.com.tw

質覺制作 Being Design

ADD :台北市內湖區康寧路三段177號1 樓
TEL :02 26330665
EMAIL : beingdesign3@gmail.com
WEB/FB :https://www.facebook.com/beinginterior/

湜湜空間設計 Shih-Shih Interior Design

ADD :台北市信義區永吉路30巷12弄16號
TEL :02 27495490
EMAIL :hello@shih-shih.com
WEB/FB :https://shih-shih.com/

大雄設計 Snuper Design

ADD :台北市內湖區文湖街82號2樓
TEL :02 26587585
EMAIL : snuperdesign@gmail.com
WEB/FB :https://snuperdesign.com/home

地所設計

ADD :台北市大安區光復南路456巷25之1號1樓
TEL :02 27039955
EMAIL :mavis@chisho-design.com
WEB/FB :http://www.chisho-design.com/

非關設計

ADD :台北市大安區建國南路286巷31號
TEL :02 27846006／0989808474
EMAIL :royhong9@gmail.com
WEB/FB :royhong.com

Style 59

就是愛住生活感的家，揮別樣板設計：
跳脫風格框架，讓家更Cozy！

作者	漂亮家居編輯部
責任編輯	王馨翎
文字編輯	余佩樺、王馨翎、陳顗如、李與真、許嘉芬、洪雅琪、邱建文、黃珮瑜、顧爾庭、田瑜萍、陳芳婷
封面設計	王彥蘋
美術設計	鄭若誼、白淑貞、王彥蘋
行銷企劃	李翊綾、張瑋秦

發行人	何飛鵬
總經理	李淑霞
社長	林孟葦
總編輯	張麗寶
副總編輯	楊宜倩
叢書主編	許嘉芬

出版	城邦文化事業股份有限公司 麥浩斯出版
地址	104台北市中山區民生東路二段141號8樓
電話	02-2500-7578
E-mail	cs@myhomelife.com.tw

發行	英屬蓋曼群島商家庭傳媒股份有限公司城邦分公司
地址	104台北市中山區民生東路二段141號2樓
讀者服務專線	0800-020-299
讀者服務傳真	02-2517-0999
Email	service@cite.com.tw
劃撥帳號	1983-3516
劃撥戶名	英屬蓋曼群島商家庭傳媒股份有限公司城邦分公司

香港發行	城邦（香港）出版集團有限公司
地址	香港灣仔駱克道193號東超商業中心1樓
電話	852-2508-6231
傳真	852-2578-9337
電子信箱	hkcite@biznetvigator.com

馬新發行	城邦（馬新）出版集團Cite(M) Sdn.Bhd.
地址	41, Jalan Radin Anum, Bandar Baru Sri Petaling, 57000 Kuala Lumpur, Malaysia
電話	603-9057-8822
傳真	603-9057-6622

總經銷	聯合發行股份有限公司
電話	02-2917-8022
傳真	02-2915-6275

就是愛住生活感的家,樣板BYE！：跳脫風格框
架,讓家更Cozy! / 漂亮家居編輯部作. -- 初版.
-- 臺北市：麥浩斯出版：家庭傳媒城邦分公司
發行, 2020.04
　面；　公分. -- (Style；59)
ISBN 978-986-408-595-8(平裝)

1.室內設計 2.空間設計 3.色彩學
967　109004500

製版印刷	凱林彩印股份有限公司
版次	2020年04月初版一刷
定價	新台幣420元　Printed in Taiwan

著作權所有．翻印必究（缺頁或破損請寄回更換）